目錄

LESSON 1 身體的構成元素

LESSON 2 身體的表現方法

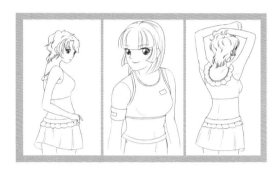

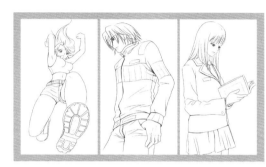

LESSON 3 身體的運動元素

LESSON 4 身體動作的表現

前言

漫畫創作是一種全面性的技巧，也是一件很有趣的事哦！學會繪畫是開啟漫畫創作的一把鑰匙，而學會畫出生動有趣、造型豐富的人物則是其中的重點之一。

漫畫人物並不是真實的人物，是漫畫家用心觀察、仔細思考後創作出來的虛幻人物，這些人物也能隨意的透過各種誇張的表情、動作來表現出自身的魅力。但是可別忽略了最重要的一點，那就是，漫畫也是源自生活，是現實生活誇張的具體呈現。

本書從寫實的人體入手，逐步講解漫畫人物動作造型的知識。學習真實的人體結構與動作之後，再靈活的運用到漫畫人物當中，便能畫出動作自然、造型優美的漫畫人物。

這本書究竟是藉由哪些內容的講解來教我們畫出自然又優美的人物動作呢？

別急，現在就為大家介紹一下本書的具體內容。

本書的第一章講解人體的構成元素，主要包括人體的骨骼、肌肉以及男女身體的突出特點。第二章主要講述身體的表現，不同的人物、不同的頭身比例在身體的表現方法上是各不相同的。第三章的內容非常重要，主要是有關身體運動的講解，也就是詳細介紹與人體運動具有重要關係的各大關節，讓讀者瞭解關節的位置與運動規律。最後一章的內容則是有關身體動作的表現，其中對人體透視、人體的常見動作和連續動作等知識進行簡單的講解。

藉由這四個章節的內容安排，即可對身體動作的知識有了初步的瞭解。希望大家從這本書可以學到一些人體的相關知識，更重要的是能從中得到一些啟發，總結出屬於自己的繪畫方法哦！

LESSON 1
身體的構成元素

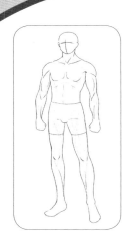 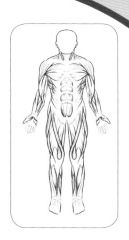

HI，大家好！現在讓我來為大家講解身體的構成元素。
骨骼與肌肉在人體當中是很重要的，想要準確的畫出漂亮
的人物，首先就要瞭解骨骼與肌肉的基礎知識，掌握其中
重要的部分。下面就讓我們來邊學邊練吧！

一、 骨骼與肌肉

1. 人體骨骼模型

骨骼是人體重要的結構之一，支撐整個人體。首先讓我們
先來瞭解人體的重要骨骼吧。

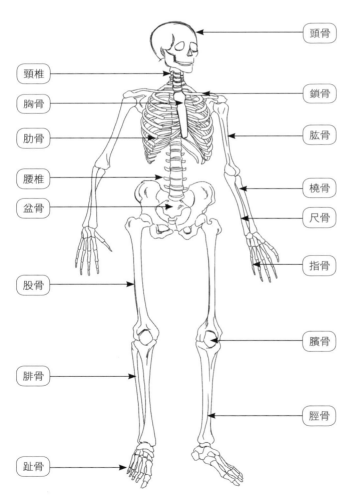

頭骨

頸椎

鎖骨

胸骨

肋骨

肱骨

腰椎

橈骨

盆骨

尺骨

指骨

股骨

髕骨

腓骨

脛骨

趾骨

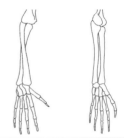

注意小臂的骨頭是兩根，當手
腕轉動的時候這兩根骨頭會跟
著轉動並出現交叉的狀態。

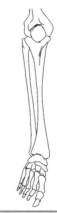

小腿的骨頭與小臂類似，同樣是
兩根。雖然在繪製漫畫時幾乎完
全忽略這些細節，不過這是一定
要瞭解的人體骨骼知識。

2. 人體肌肉模型

人體外輪廓線條的形態與內部各大肌肉的形狀有著密切的聯繫。瞭解這些肌肉的形態和分佈才能更準確地畫出人體的外輪廓。

◉ **人體正面肌肉模型**

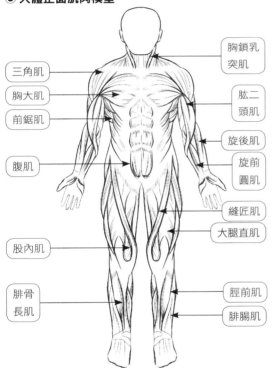

三角肌
胸大肌
前鋸肌
腹肌
股內肌
腓骨長肌

胸鎖乳突肌
肱二頭肌
旋後肌
旋前圓肌
縫匠肌
大腿直肌
脛前肌
腓腸肌

◉ **人體背面肌肉模型**

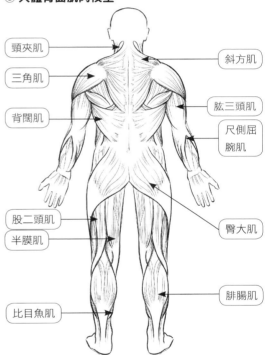

頸夾肌
三角肌
背闊肌
股二頭肌
半膜肌
比目魚肌

斜方肌
肱三頭肌
尺側屈腕肌
臀大肌
腓腸肌

人體背後的肌肉也很重要，不能忽視它們哦!

3. 體表可以看到的肌肉線條

比較發達的肌肉會造成人體表面的皮膚凸起，同時也表現出身體的結實狀態。
下面就來看看人體表面容易看得到的肌肉。

不管是強壯的人還是瘦弱的人，他們的鎖骨都很明顯，很突出。

三角肌與肱二頭肌之間的凹陷是很明顯的肌肉塊與肌肉塊的交接處，肌肉稍微發達的人都能清楚的看到這個交接部位。

臏骨的凸起與縫匠肌、脛前肌的相交位置的線條。繪製出來可以表現膝蓋位置與腿部的立體感。

胸鎖乳突肌是人體頸上最重要也最突出的肌肉，脖子扭轉的時候它的形狀也有所改變，體表能輕易的看到胸鎖乳突肌。

手肘關節處內側是旋後肌與旋前圓肌的相交位置。由於手臂時常做彎曲運動，所以這條肌肉線比較明顯，繪製出來能表現出人物結實的感覺。

一般狀況下，男性的身體肌肉比較發達，可以看到肌肉的凸起。

二、 身體的特點

1. 男性身體特點

男性的身體比較結實，肌肉比較發達，肌肉塊也很明顯，給人一種硬朗可靠的感覺。

男性的三角肌很發達，所以男性的肩膀顯得比女性寬很多。

由於男性體內的脂肪很少，所以男性的腰部輪廓可以表現出骨骼的凸起，輪廓線條並不像女性那樣圓潤優美。

腿部的肌肉塊也很明顯，特別是小腿上的腓腸肌很凸出。而腿部的整體輪廓也能很清晰的表現出重要肌肉的形狀。

男性的斜方肌很發達、很凸出，即使從正面看也能清楚的看到，它使男性的脖子與肩膀呈一個斜坡狀 。

男性的手臂強勁有力。手臂是男性身體中肌肉塊最明顯的部位之一，外輪廓線條高低起伏，呈現出肌肉的形狀。

2. 女性身體特點

女性的身體骨骼細小、肌肉不發達，但是線條很流暢，呈現出女性的柔美。

女性的肩膀很瘦弱，肌肉不發達，所以幾乎看不到斜方肌的凸起。三角肌也很小，所以從脖子到肩膀呈現很優美的曲線。

隆起的胸部是女性不同於男性的最大特徵。

女性的手臂很纖細，不像男性那樣可以看到凸起的肌肉塊。

由於女性的皮下脂肪比男性多很多，再加上整體骨骼細小，所以腰部的線條特別圓潤柔美，看不到盆骨的凸出。

腿部的輪廓線很優美，關節細小，整個腿部的線條很流暢。

3. 範例

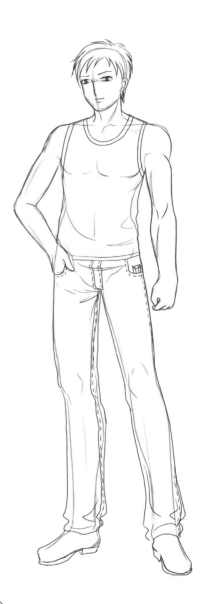

練習的時候一定要注意男性與
女性的身體特點，畫的時候也
要表現出這些特點哦。

練 習

● 臨摹練習

● 創作練習
隨意畫出自己喜歡的男女形象,分別表現出
他們的特點。

LESSON 2
身體的表現方法

瞭解了人物的身體構成元素之後，下面我們就來學習一下身體的表現方法吧。
這一章主要是要瞭解人體的頭身比例、人物的繪製過程以及各種人物的體型等知識。藉由這些知識的學習來提升自己的漫畫技術吧！

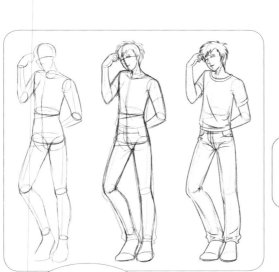

是的！這一章都是很重要的基礎知識，所以一定要認真學習哦！

看來這一章的內容是身體知識總匯哦！

一、 人體的頭身比例

1. 頭身比例的基礎知識

漫畫中的人物可以脫離實際的比例進行各種變形，從2頭身到10頭身都是存在的。所謂頭身比例，就是指一個人的身高與頭長的比例。下面我們就來瞭解一下這些基礎知識吧。

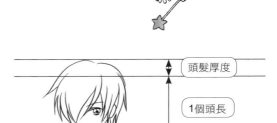

頭身比例的計算，是人物站立時，從頭頂到腳後跟的距離與頭長的比例。

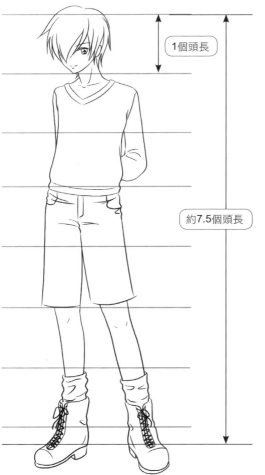

1個頭長

約7.5個頭長

頭髮厚度

1個頭長

人物的頭長是指頭頂到下巴的距離，不包括頭髮的厚度。就算頭髮梳得再高也不會影響到頭長，更不會計算在頭身比例的範圍內。

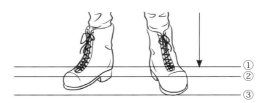

①
②
③

① 腳後跟的位置。頭身比例計算到這個位置。
② 鞋底的位置。此部位會把人墊高，但是不計算在頭身比例內。
③ 腳尖的位置。這是人物的最底端，同樣不算在頭身比例之內。人物的身高是從頭頂到腳跟，當人物踮起腳尖或者穿高跟鞋的時候，視覺上感覺高了不少，但是人物的身高還是不變，身高依然是從頭頂到腳後跟的長度。

　　漫畫中的人物通常都是現實人物的美化版，它不會完全遵循人體的正常比例，而是為了表現漫畫人物的美型而加以調整過的人物體型。

◉ **女性的橫向頭身比例**　　　　　　　　◉ **男性的橫向頭身比例**

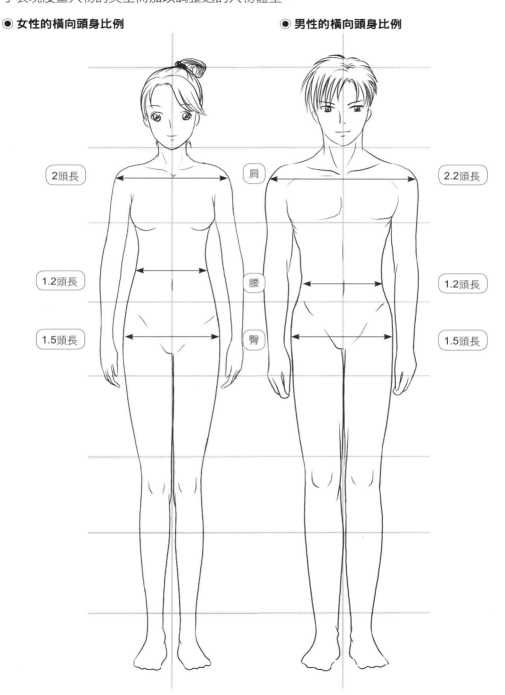

2頭長　　　　肩　　　　2.2頭長

1.2頭長　　　腰　　　　1.2頭長

1.5頭長　　　臀　　　　1.5頭長

2. 從8頭身到2頭身的人物比例

◉ **成熟頭身比例**　　　　　◉ **常見頭身比例**　　　　　◉ **Q版頭身比例**

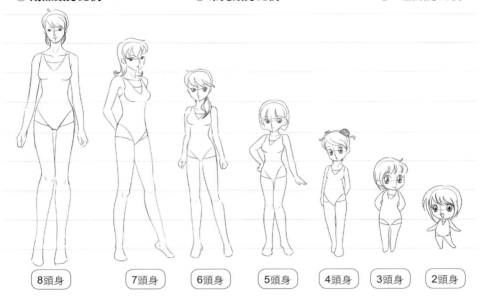

8頭身　　　7頭身　　　6頭身　　　5頭身　　　4頭身　　　3頭身　　　2頭身

　　不同的頭身比例適用於不同的人物，應根據人物年齡、性格的不同，選用不同的人物頭身比例。當然，也可以根據漫畫的風格、劇情的需要等因素來選擇適當的人物頭身比例。

　　8頭身人物為高挑的模特兒體型，臉部接近現實中的人物，上身較短，腿腳很長，適合表現各種肢體動作。

　　7頭身人物比例是最常用的，整個人物體型勻稱，平衡感很好，適用於大部分的漫畫作品。

　　6頭身的人物稍顯可愛，上身明顯縮短，腿部拉長，同樣適用於大部分的漫畫作品。

　　5頭身很接近Q版風格，既能很好的表現出人物動態，又不缺乏可愛感。適合用來表現7歲左右的小孩子。

　　4頭身的人物就完全屬於Q版的範圍了，很可愛，也可以表現4歲左右的小孩子。

　　可愛的3頭身人物手腳形狀已經弱化，短短的，圓圓的。

　　2頭身的人物，頭身各佔身高的一半。雖然不適合表現各種動態，但是很注重表情的表現，常常用來表現很誇張的表情，非常可愛。

> 看了以上對各種頭身比例的介紹後，相信大家已經對各種頭身比例有所瞭解了吧，畫的時候就能夠合理的選擇頭身比例了吧。

練習

7.5頭身比例也是常用的,練習的時候要注意人物身體的比例,讓我們來練習一下吧。

◉ 臨摹練習

◉ 創作練習
試著畫出不同的7.5頭身人物。

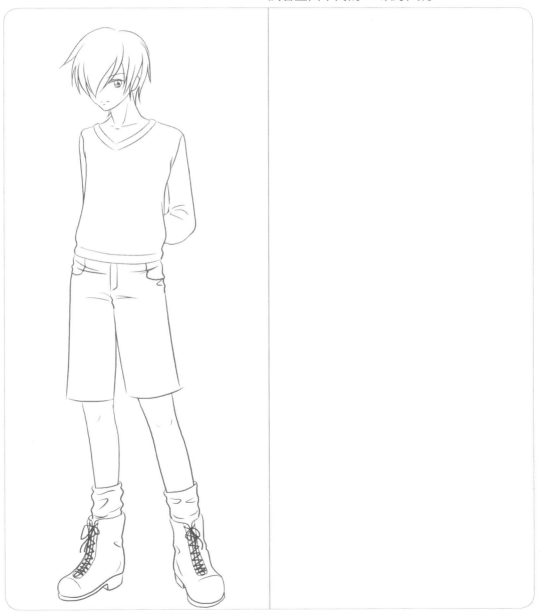

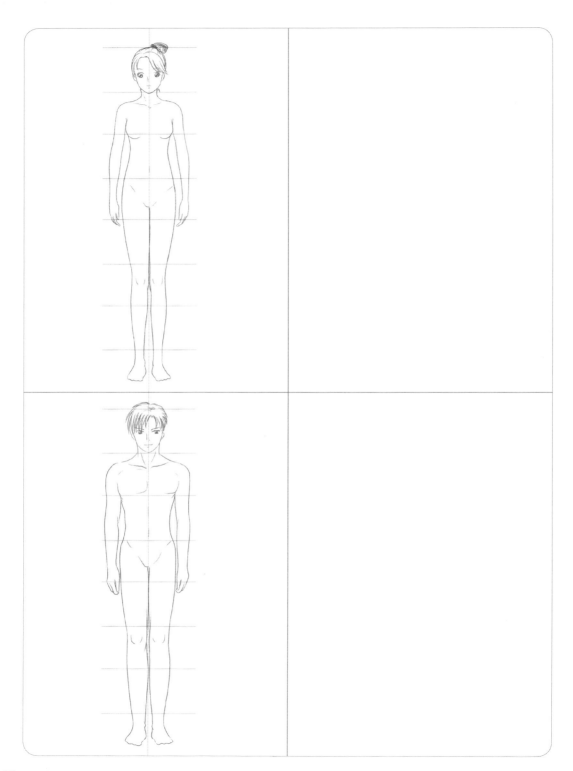

我要學漫畫4——身體動作篇

二、 人物的繪製過程

現在就來學習繪製人物的幾個重要步驟吧！注意掌握人體結構，這是重點之一哦！接著還要注意線條的運用，草稿的線條與描線的線條是不一樣的。請仔細學習下面的範例吧！

1 首先，大致繪製出人物的基本造型和主要關節位置，用幾何圖形來幫助我們分析人體的身體結構。接著，畫出大致輪廓線和關節處的肢體橫截面分析圖，注意頭身比例和重心的平衡。

2 進一步繪製人物的外輪廓。反覆多拉線條，尋找準確的位置。同時注意調整主要關節處，畫出透視關係的肢體橫截面輔助線條，它不僅對準確掌握形體有很大幫助，還能表現出立體感。

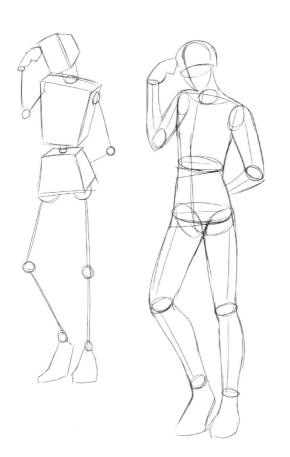

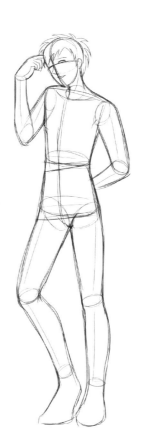

3 在一堆模糊而重複的線條中抓出最準確的線條加以強化，同時為人物添加適當的服飾。

4 最後，清理線條。仔細描線後，一個人物就繪製完成了。

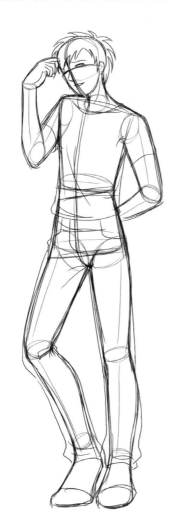

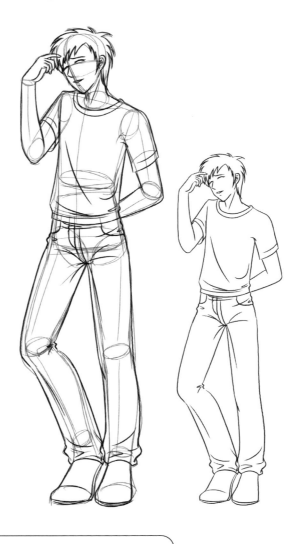

好難哦！

其實一點也不難，步驟的多寡取決於自己對人體結構的瞭解程度與用線的熟練程度。只要認真練習，就會變得很簡單了。

練習

下面就來練習一下繪製人物的步驟吧！記得畫之前要思考每一個步驟的順序。

◉ **臨摹練習**

◉ **創作練習**
試著獨立完成一個人物的繪製。

我要學漫畫4——身體動作篇

三、 真實人物與理想人物的區別

7頭身左右的人體比例是漫畫中最常見的，也是寫實人物的身體比例。同樣是7.5頭身比例的真實人物與理想人物放在一起，他們的區別在哪裡呢？下面我們就來看看吧。

◉ 理想人物　　　　　　　　　◉ 真實人物

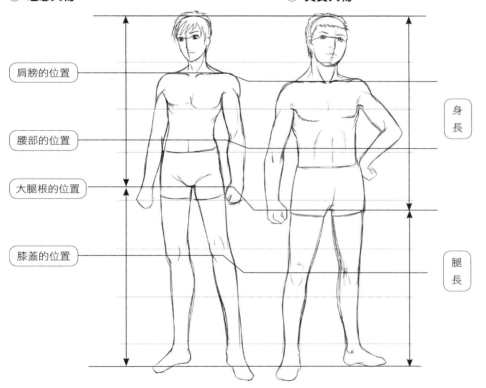

肩膀的位置

腰部的位置

大腿根的位置

膝蓋的位置

身長

腿長

　　整體來看，理想人物的體型勻稱修長，輪廓稜角分明。而真實人物的體型稍寬，頭部較大。因此，即使是同樣的頭身比例，真實人物也會給人矮一些的感覺。

　　仔細觀察就會發現，理想人物的身長與腿長是相等的，大腿根的位置剛好在身高的1/2處。而真實人物的身長大於腿長，腿比較短，所以感覺上比較矮一點。再透過以上輔助線來幫助我們分析就不難發現，理想人物比真實人物的體型好看的真正因素了。

四、 理想人物的體型

1. 男性理想人物的體型

不論在什麼漫畫作品中都缺少不了美男子,他們總是很酷很帥或者很陽光的出現在畫面中,讓大家看了就很喜歡。

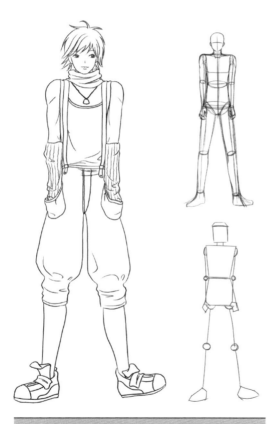

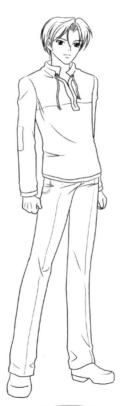

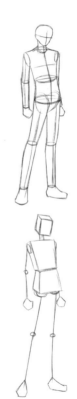

男性的理想體型都是較高、較瘦,通常用7.5頭身到8.5頭身的比例來表現,體型勻稱修長,沒有很明顯的肌肉塊出現。男性的這種理想體型必定會以男主角的形式出現在少女漫畫的故事裡面。

原來帥哥都是這種體型,為什麼我不是!

矮個子的男性看起來年齡較小，也是大家喜歡的類型之一。

矮個子男性的運動型裝扮。

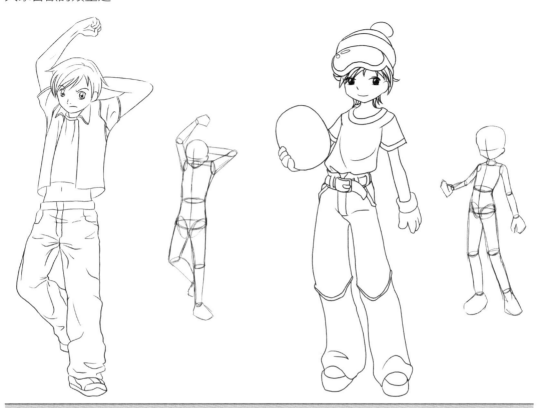

運用5頭身到6頭身的比例塑造出來的理想人物大都屬於可愛類型，忽略全身的肌肉，只表現出輪廓的起伏與整體的動態。

這種人物體型和形象通常用來表現運動、調皮、搗蛋、粗心大意、叛逆等性格的小男孩。

風格不同給人的感覺就不同。

這種3頭身的Q版人物是兒童漫畫中最典型的，活潑可愛，同樣深受大家喜愛。

別看他們沒有帥氣的7頭身和8頭身，但是他們也都很受歡迎，非常可愛喲！

除了以上幾種大家都喜歡的男性體型以外，還有深受男孩子喜愛的另外兩種體型。雖然我不是很喜歡，但是他們也是漫畫中不可缺少的嘞！

在競技和推理漫畫中，時常還會出現肌肉發達的英雄人物或者是瘦弱精明的人物，大家對這些角色都很崇拜、很尊敬。

我就很喜歡嘞，大家別忽視這類體型哦。

肌肉塊凸出

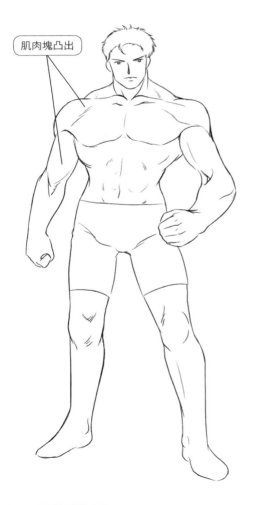

骨骼明顯

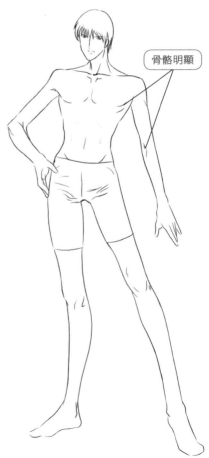

練習

練習的時候不要只顧著臨摹，還要多注意線條的流暢與優美，同時別忘了要自己多創作哦！盡量畫出自己喜歡的人物來吧！

◉ 臨摹練習

◉ 創作練習
試著畫出其他的理想人物或者相同體型、不同造型的人物。

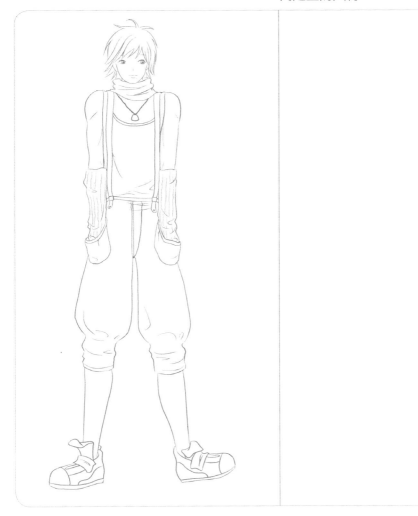

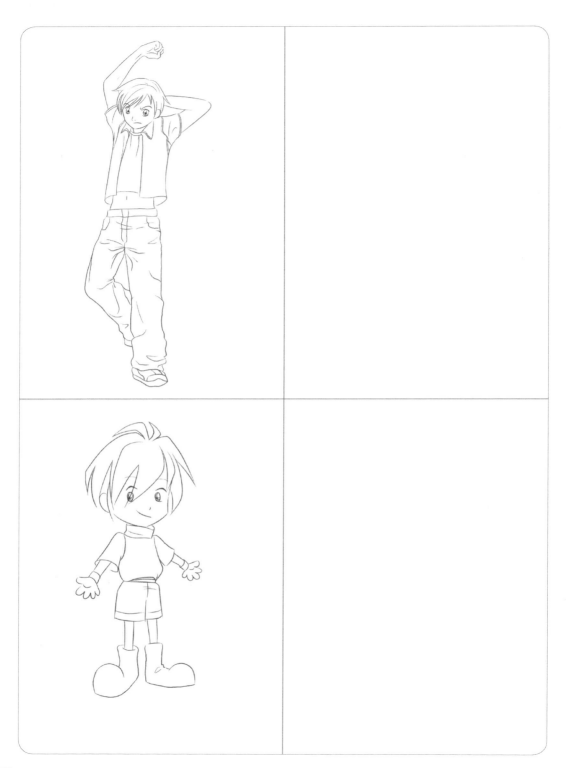

2. 女性理想人物的體型

接下來再看看各種美女的體型吧！大家一定等了很久了吧！

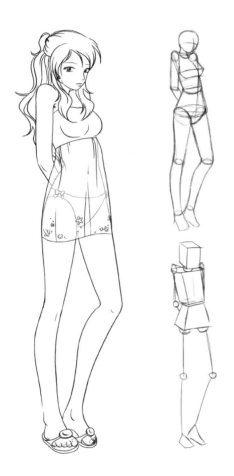

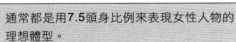

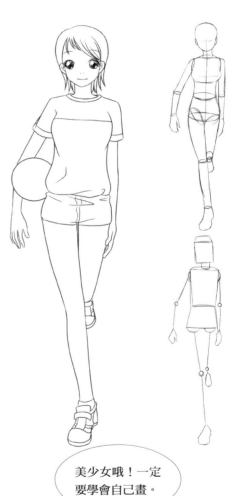

通常都是用7.5頭身比例來表現女性人物的理想體型。

不管是什麼類型的人物，女性理想的體型特點是整體勻稱纖細，輪廓線條優美，給人一種女性特有的柔美感覺。

美少女哦！一定要學會自己畫。

● 可愛型女性的理想體型

輪廓曲線的起伏很明顯。

輪廓曲線變化少。

3頭身的Q版人物也是非常受歡迎的哦！身材矮矮胖胖的，手和腳都簡化了，非常討人喜愛。

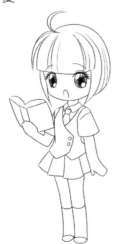

上面兩種都是5頭身6頭身比例的小個子可愛女孩，一種體型稍豐滿，身體線條很有曲線美；另一種更具有特殊風格，四肢都很纖細，幾乎是用直線繪製出來的。雖然風格完全不相同，但是她們的體型同樣都小巧可愛，都是大家喜歡的類型。

練 習

特別要注意的是，畫女性身體的線條一定要優美流暢。

◉ **臨摹練習**

◉ **創作練習**
試著畫出其他的理想人物或者相同體型、不同造型的人物。

我要學漫畫4——身體動作篇

LESSON 3
身體的運動元素

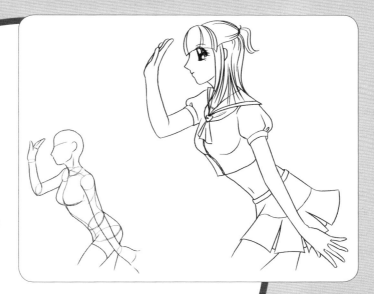

現在就開始學習如何畫人物身體了嗎？

別急，想畫出好看的人物，必須要先瞭解人體的各個重要的關節，並且學習好關節的運動規律和彼此的相互關係。下面就開始一步一步學習吧！

一、 身體的運動關節

人物的動作造型是根據人體各大關節的運動來表現的，所以瞭解人體的各大關節也是畫好人物的重要前提哦！下面就來看看人體的重要關節以及它們連接的身體部位吧！

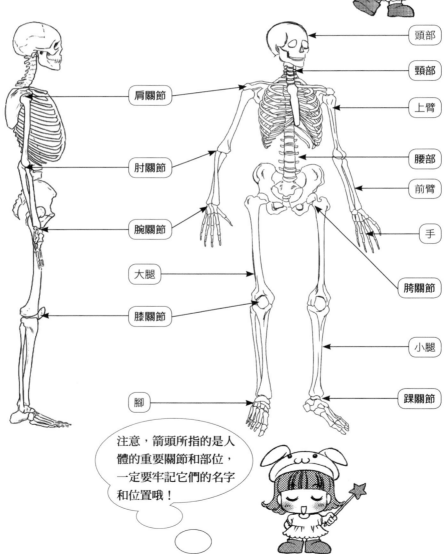

肩關節

肘關節

腕關節

大腿

膝關節

腳

頭部

頸部

上臂

腰部

前臂

手

胯關節

小腿

踝關節

注意，箭頭所指的是人體的重要關節和部位，一定要牢記它們的名字和位置哦！

二、脖子的運動

◉ 頸部的基本結構

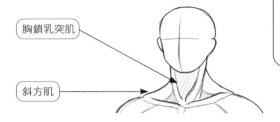

胸鎖乳突肌

斜方肌

脖子是連接頭部與身體的重要部位，瞭解脖子的運動規律對表現人物的表情動作很有幫助哦。

◉ 正面頸部的基本運動

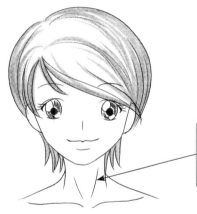

頭部保持正面時，頸部的肌肉呈放鬆狀態。

正面

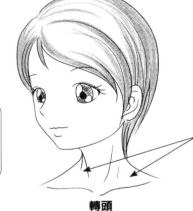

頭部向左右轉動時，頸部肌肉也隨之扭曲。

轉頭

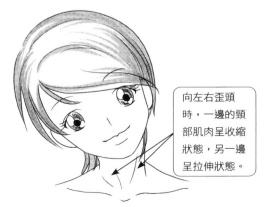

向左右歪頭時，一邊的頸部肌肉呈收縮狀態，另一邊呈拉伸狀態。

歪頭

抬肩時，頸部肌肉同樣會收縮和拉伸。

抬肩

● **側面頸部的基本結構**

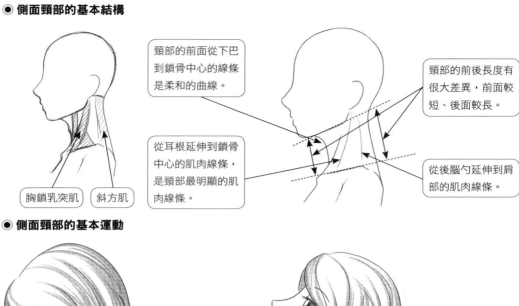

頸部的前面從下巴到鎖骨中心的線條是柔和的曲線。

頸部的前後長度有很大差異，前面較短、後面較長。

從耳根延伸到鎖骨中心的肌肉線條，是頸部最明顯的肌肉線條。

從後腦勺延伸到肩部的肌肉線條。

胸鎖乳突肌　斜方肌

● **側面頸部的基本運動**

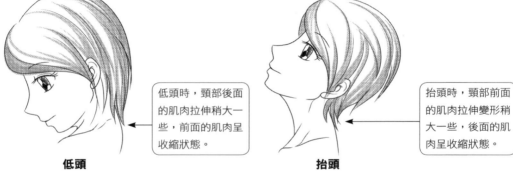

低頭時，頸部後面的肌肉拉伸稍大一些，前面的肌肉呈收縮狀態。

抬頭時，頸部前面的肌肉拉伸變形稍大一些，後面的肌肉呈收縮狀態。

低頭　　　　　　　　**抬頭**

● **頸部的水平旋轉**

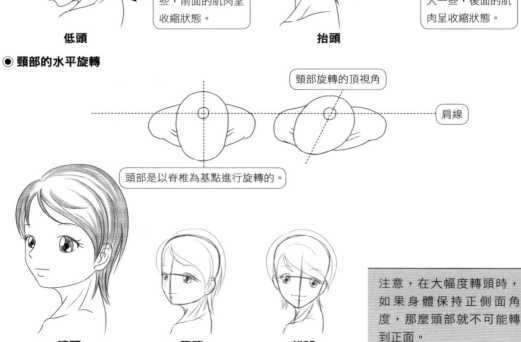

頸部旋轉的頂視角

肩線

頭部是以脊椎為基點進行旋轉的。

轉頭　　　**正確**　　　**錯誤**

注意，在大幅度轉頭時，如果身體保持正側面角度，那麼頭部就不可能轉到正面。

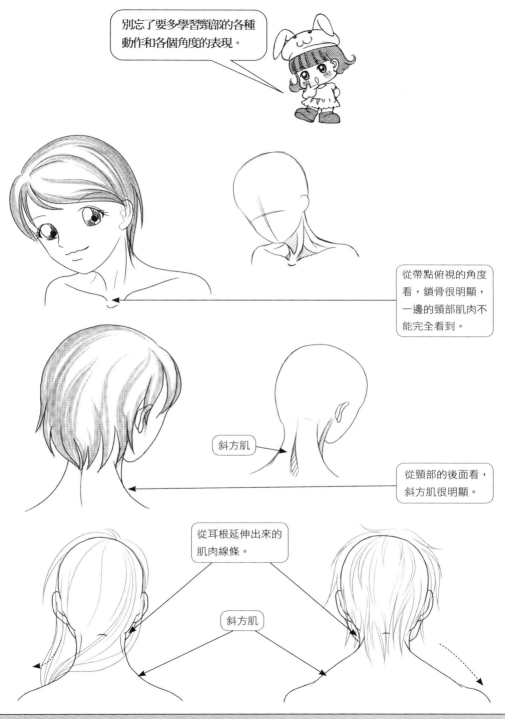

別忘了要多學習頸部的各種
動作和各個角度的表現。

從帶點俯視的角度
看，鎖骨很明顯，
一邊的頸部肌肉不
能完全看到。

斜方肌

從頸部的後面看，
斜方肌很明顯。

從耳根延伸出來的
肌肉線條。

斜方肌

男性的斜方肌明顯比女性發達，女性的線條相對比較柔美。

◉ 臨摹練習

◉ 創作練習
試著畫出頸部的各種動作。

三、 肩膀的運動

肩膀是人體的重要部位之一哦！它連接脖子與手臂，下面就來
學習關於肩膀的相關知識吧！

◉ **肩膀的結構**

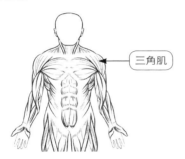

三角肌

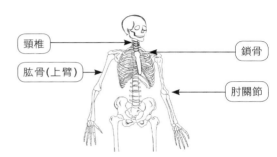

頸椎

鎖骨

肱骨(上臂)

肘關節

◉ **平視時肩膀的轉動**

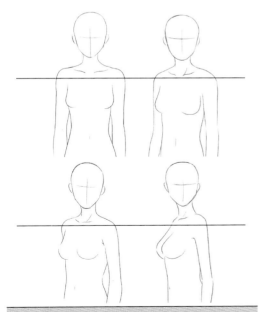

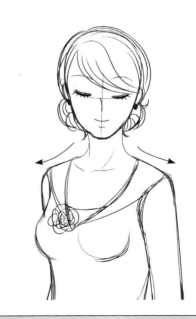

從正面轉向側面時，肩膀的寬度由寬變窄。

平視的時候肩膀的形狀輪廓都很清晰，沒有
太大的起伏，雙肩自然放鬆。

◉ 俯視時肩膀的轉動

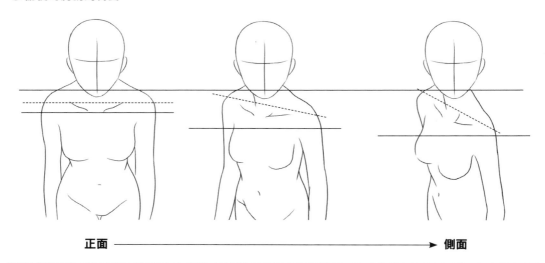

正面 ➜ 側面

從正面轉向側面時，肩膀的傾斜度增加。

　　俯視的時候，脖子會被頭部擋住一些，不能完全看到，這時肩膀的厚度也能很明顯的表現出來。

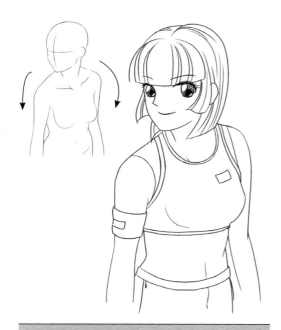

雙手自然下垂，肩膀的線條呈流暢的曲線。

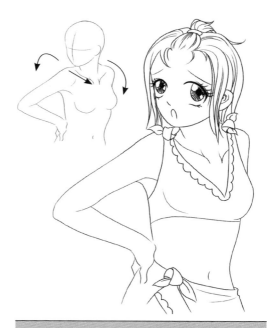

右手扶在腰間，右邊肩膀稍微向上聳起。鎖骨的傾斜度也增加了。

◉ 仰視時肩膀的轉動

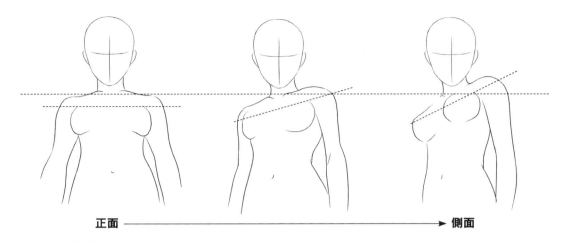

正面 ————————————➤ 側面

從正面轉向側面時，肩膀的傾斜度增加。

　仰視的時候，完全看不到肩膀的上面部分了。

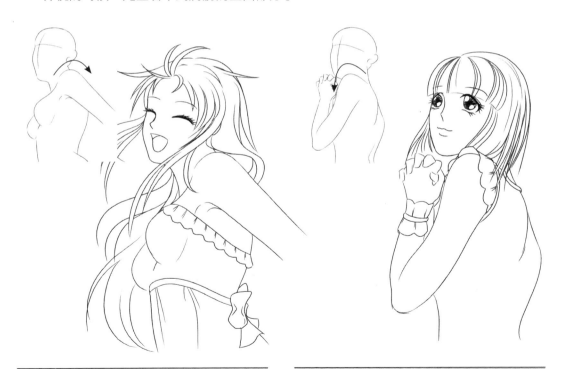

側面時手臂向後伸，肩膀輪廓線就變成了從左到右向上彎曲的曲線。

側面時手臂向前伸，肩膀輪廓線就變成了從右到左向上彎曲的曲線。

● 常見的肩膀動作

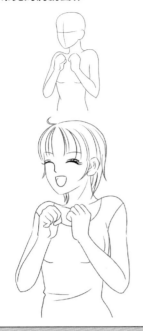

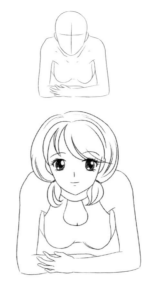

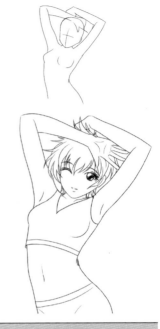

平視，手臂向中間聚攏，肩膀微微抬起。

視角雖然為平視，但由於人物為趴下狀態，所以看不到脖子，肩膀的頂面展示了出來。

雙手抬過頭頂，完全看不到肩膀上面部分，鎖骨輪廓凸出且位置上移。

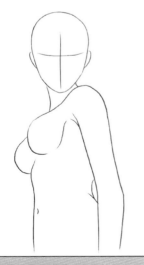

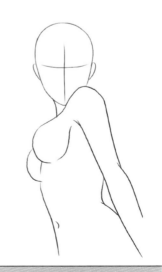

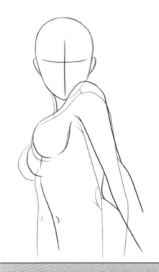

手臂放鬆狀態。

抬起肩膀。

抬起肩膀的時候手臂與胸部的位置都會相應的抬高。

原來肩膀的動作和手臂的動作有著密切的聯繫呀！

那當然囉，所以我在後面的章節中會講到手臂喲，認真學習後就能把這些內容結合起來並運用到繪畫中了。
接著就先來做做下面的練習吧！

練習

我要學漫畫4——身體動作篇

四、 腰部的扭轉

腰部的運動是通過脊椎的運動來實現的。脊椎的中間部分就是腰部,腰部是脊椎的一部分,它們是緊密聯繫在一起的。

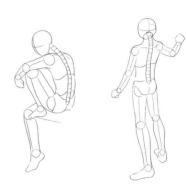

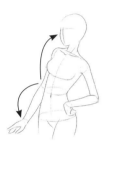
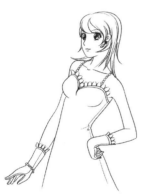

腰部挺直,使得上半身向後仰。

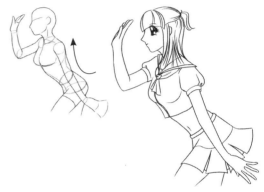

上半身也向前傾斜,幅度不是很大。

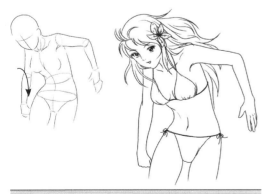

腰部向下彎,同時上半身向前傾,整個軀幹呈蜷縮狀態。

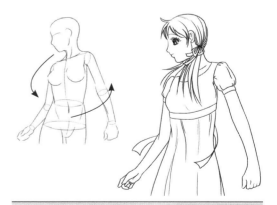

上身向右下方旋轉而腰部向左旋轉時,整個軀幹扭曲,右邊呈收縮狀態,左邊呈拉伸狀態。

注意對人體背面腰部運動的分析。

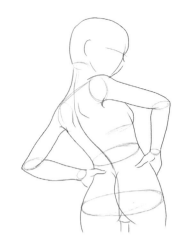

◉ **轉身動作**

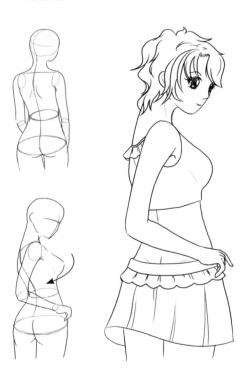

◉ **抬手動作**

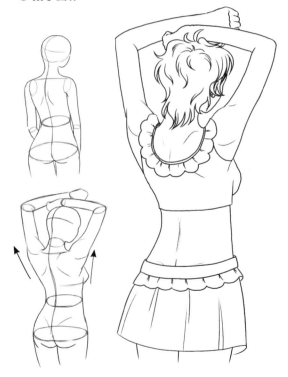

轉身的動作是從腰部開始的。肩膀與腰部同時帶動整個上半身的扭轉。

抬起雙手的動作使整個上半身向上拉伸，腰部完全呈拉伸狀態。

練習

試著臨摹下列腰部動作的圖例，邊畫邊思考繪製正確的腰部動作要領。

我要學漫畫4——身體動作篇

五、四肢的表現

 四肢的表現究竟是什麼呢？像我這樣四肢短短小小的不是很可愛又簡單嗎？

當然不是你那種笨手笨腳的！人體的四肢是修長的，下面就來看看吧！

1. 手臂的表現

◉ 手臂的結構

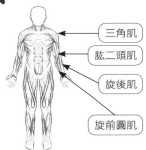

三角肌
肱二頭肌
旋後肌
旋前圓肌

手臂的主要肌肉

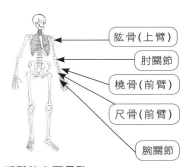

肱骨(上臂)
肘關節
橈骨(前臂)
尺骨(前臂)
腕關節

手臂的主要骨骼

◉ 手腕轉動時肌肉的各種變化

　　手腕的各種動作直接關係到手臂肌肉的拉伸和收縮，手臂肌肉的狀態又直接關係到手臂外輪廓的曲線變化與彎曲程度，所以在畫的時候首先要思考清楚手腕的動作使手臂肌肉產生怎樣的變化，再準確的畫出來。

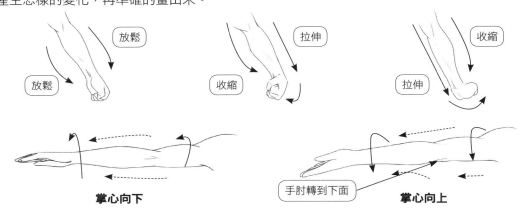

放鬆　放鬆　拉伸　收縮　收縮　拉伸

掌心向下　手肘轉到下面　**掌心向上**

◉ **手臂旋轉時肌肉的各種變化**

　　手臂向各個角度做旋轉動作時，帶動著手臂肌肉與骨骼的轉動表現出扭曲和移位，這些變化在手臂外輪廓上就會明顯的表現出來。

手臂放鬆

手臂向內轉

肌肉向內扭曲，看起來手臂較直。

手臂向外轉

肌肉向外拉直，明顯凸起。

畫出手臂上凸起的主要肌肉線條，不僅能表現出手臂的立體感，還能明確的表現出手臂的扭轉方向。

◉ **手臂向後外旋轉**

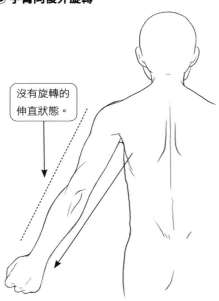

沒有旋轉的伸直狀態。

旋轉後臂部輪廓線呈S型。

肌肉扭曲的方向。

● 男性與女性手臂的區別

男性手臂　　　　　　　　　　　　　　　**女性手臂**

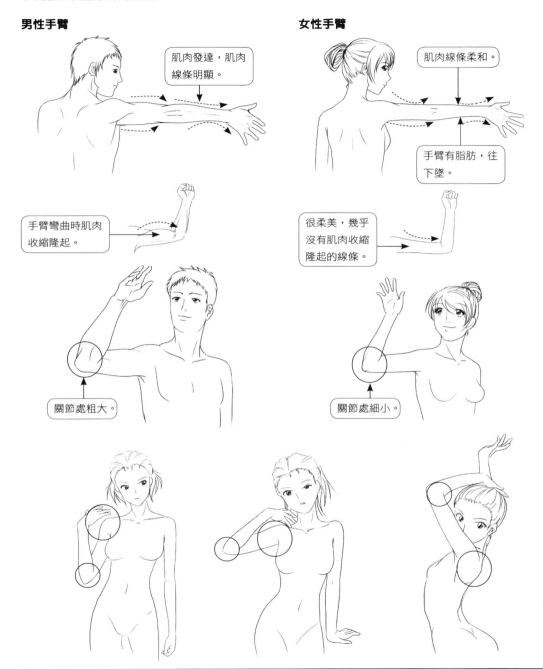

肌肉發達，肌肉線條明顯。

肌肉線條柔和。

手臂有脂肪，往下墜。

手臂彎曲時肌肉收縮隆起。

很柔美，幾乎沒有肌肉收縮隆起的線條。

關節處粗大。

關節處細小。

注意手臂在彎曲的時候關節處線條的先後順序。想清楚是上臂的線條在前面還是前臂的線條在前面。同時別忘了手臂與肩膀的關係，手臂抬起的高度不同，肩膀的形狀也會隨之變化。

● **手臂的其他表現形式**

瘦弱的手臂

不同的人物體型就會有各種不同的手臂形態，來看看其他幾種手臂的表現形式吧！

普通的手臂

強壯的手臂

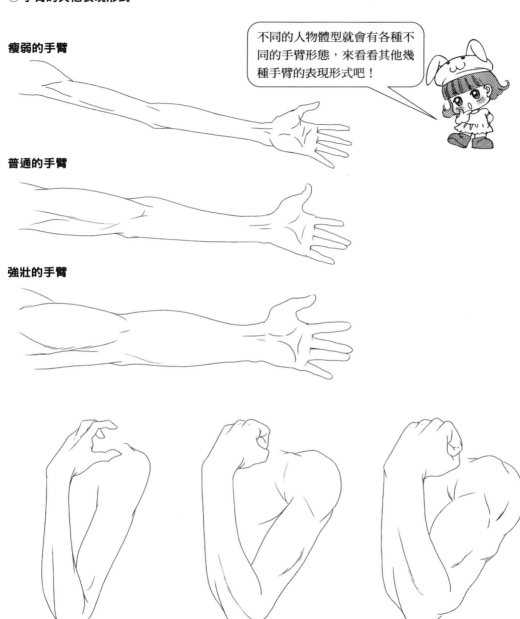

瘦弱的手臂，從手肘延伸出來的肌肉線條也會浮現出來。

普通的手臂輪廓線要畫得平緩圓潤，要注意適當添加肩部上臂和前臂部分的肌肉線條。

強壯的手臂要考慮到各部分的肌肉都很發達，所以把輪廓線畫成凹凸起伏的樣子，注意用筆觸畫出適合的肌肉形狀。

練 習

◉ 臨摹練習　　　　　　　　◉ 創作練習

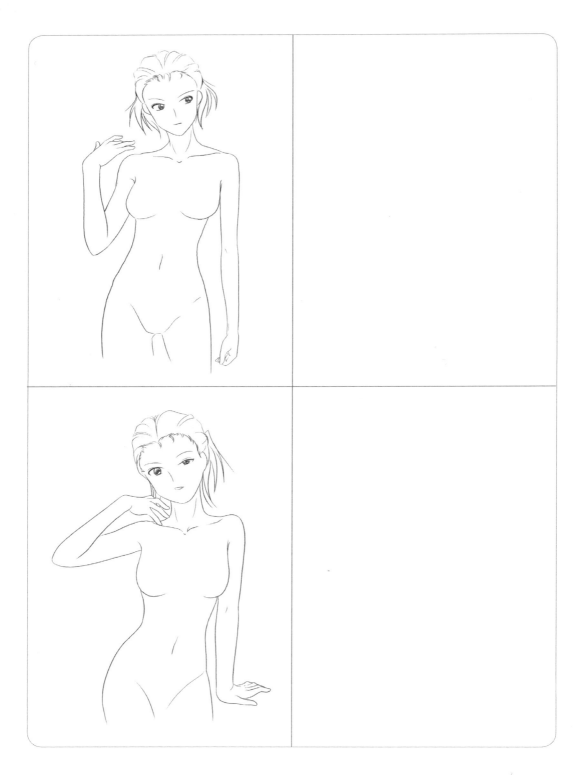

2. 腿部的表現

想要表現人物各種完整的造型時，腿部動作是不可少的，所以一定要掌握好繪製腿部的基礎知識。

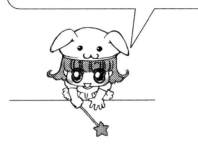

表現出腿部能更明確的交代人物的動態。

◉ 腿部的結構

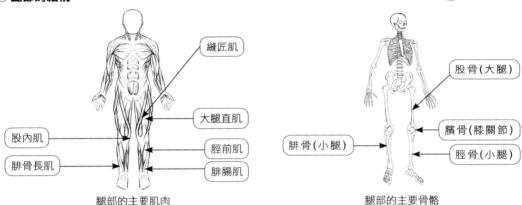

縫匠肌

大腿直肌

股內肌

腓骨長肌

脛前肌

腓腸肌

腿部的主要肌肉

股骨(大腿)

髕骨(膝關節)

腓骨(小腿)

脛骨(小腿)

腿部的主要骨骼

瞭解了人體腿部的肌肉和骨骼的結構之後，我們就來看看腿部的各種姿態吧。

◉ 男性的腿

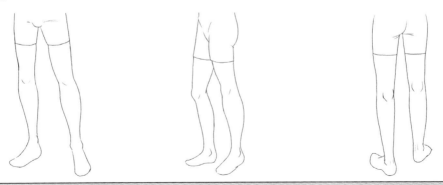

男性的腿部肌肉相對比較發達，繪製的時候要注意肌肉的凸起部分和收縮部分，才能準確的繪製出男性腿部的輪廓線。

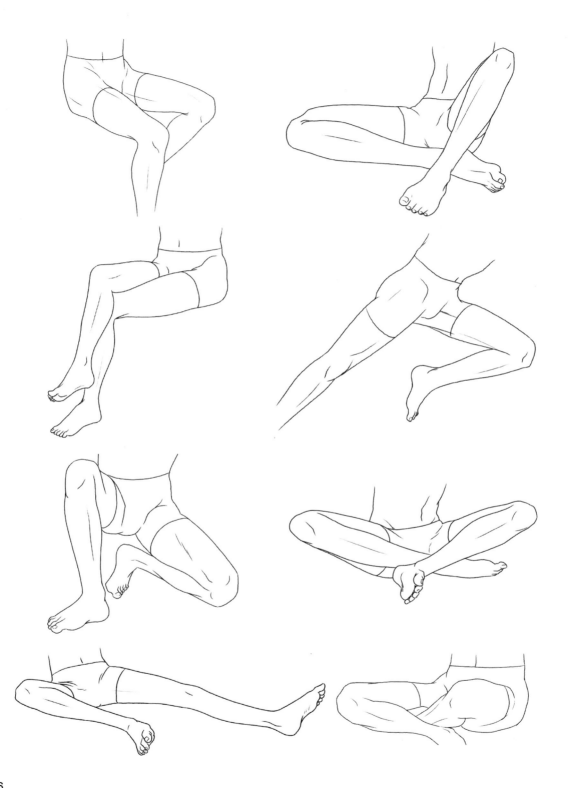

我要學漫畫4——身體動作篇

◉ **女性的腿**

女性的腿用柔和的圓弧線來繪製,表現出身體的脂肪,同時也要繪製出纖細的感覺。

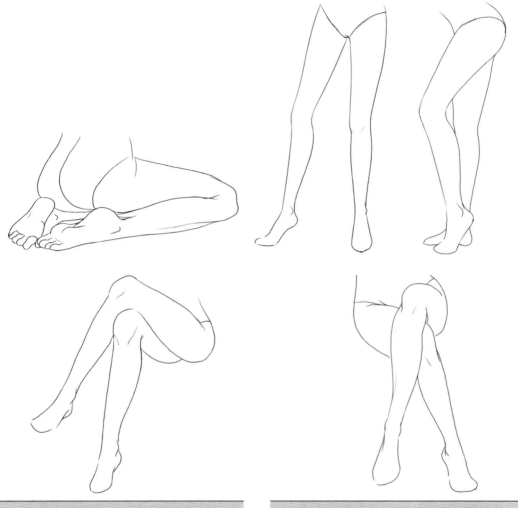

即使兩腿相互擠壓,也能形成圓滑的曲線。　由於肌肉被擠壓,所以稍微向外凸出。

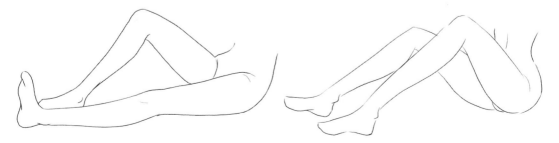

◉ **腿部的不同表現形式**

強壯的腿

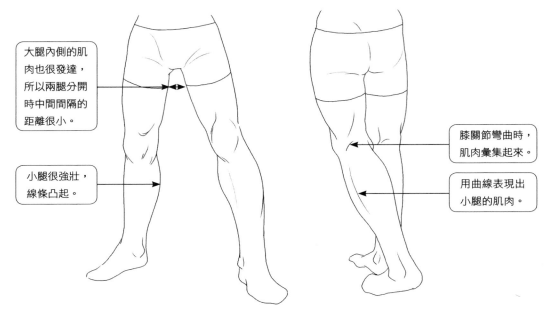

大腿內側的肌肉也很發達，所以兩腿分開時中間間隔的距離很小。

小腿很強壯，線條凸起。

膝關節彎曲時，肌肉彙集起來。

用曲線表現出小腿的肌肉。

瘦弱的腿

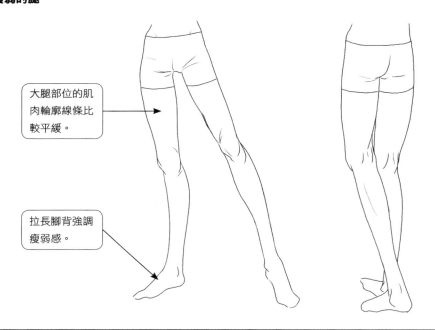

大腿部位的肌肉輪廓線條比較平緩。

拉長腳背強調瘦弱感。

在掌握好腿部的基本動作後，可以再結合不同人物的各種特徵畫出不同的腿部形狀。

● 臨摹練習

● 創作練習

模仿例圖分別畫出站、坐等腿部動作。

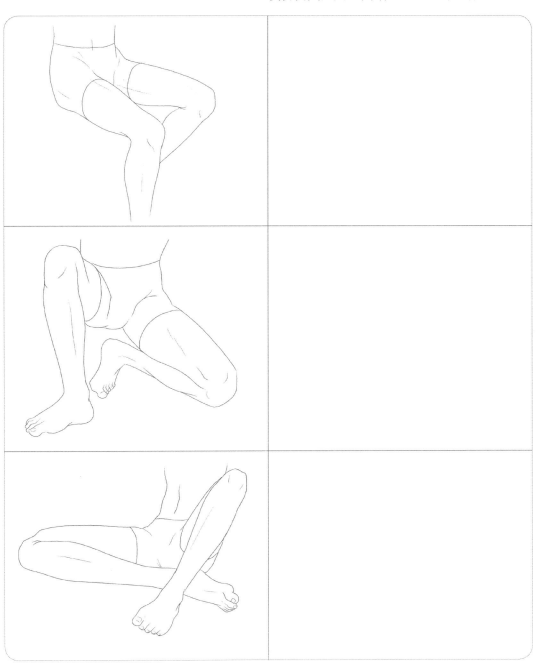

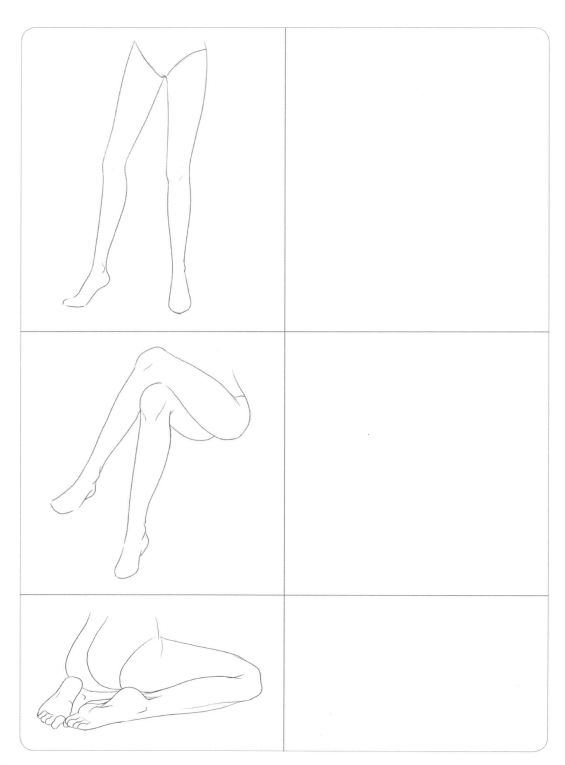

我要學漫畫4——身體動作篇

六、 手與腳的表現

雖然手與腳在人體中只佔很小的一部分，但是它們的用處可大呢！絕對不能加以忽略！下面我們就來學習手與腳的結構與畫法！

1. 手的結構與動作

◉ **手的基本結構**

　　手是由一根一根可以獨立運動的手指組成。手可以做出各種微妙的動作，把握好手的結構並加以靈活運用，就能隨心所欲的畫出各種形態的手。

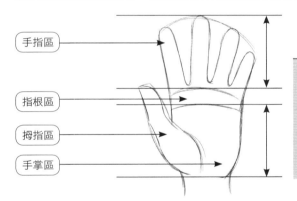

手指區
指根區
拇指區
手掌區

畫手部輪廓的時候，為了便於掌握形態，可以把手分為4個區，像畫手套那樣把各個區先畫出來，再慢慢細化手部線條。在現實中，手指區的長度與手掌區的長度差不多，漫畫中為了讓手顯得更加修長，往往將手指畫得比手掌長一些。

1 畫出手部的大致動態和基本結構分區。

2 在區域內簡單地畫出手部的大概輪廓。

3 最後仔細的描繪出手部的各種細節。

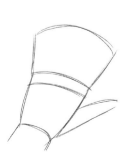
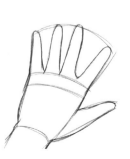
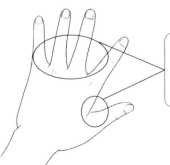

有些線條稍微畫出頭一點，就能體現出很好的立體感。

● 手的基本動作

放鬆狀態的手很簡單，這時手指的動作都是呈張開狀。

1 大致畫出手部的幾大部分以及手部的動態。

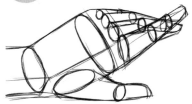

2 在大致輪廓下畫出手指的基本分區。

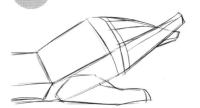

3 畫出手部的結構，幫助掌握手的正確形態。

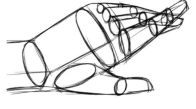

4 仔細的描繪出手部的各種細節。

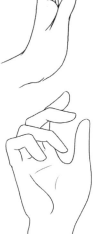

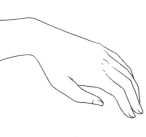

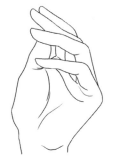

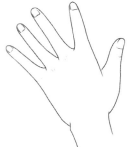

當人物指向物體或人物的時候，手部都處於握拳狀態。

1 大致畫出手部的幾大部分以及手部的動態。

2 在大致輪廓下畫出手指的基本分區。

3 畫出手部的結構，幫助把握手的正確形態。

4 仔細的描繪出手部的各種細節。

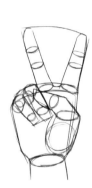
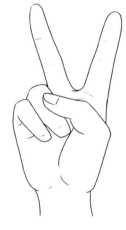

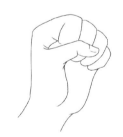
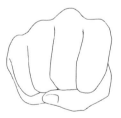
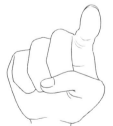

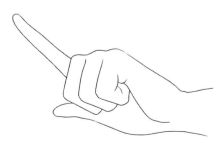
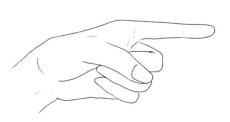

手拿物品的動作是很常見的，畫的時候不僅要注意正確的手部動作，還要注意手與物品的位置關係，避免發生不協調的狀況。

1 大致畫出手部的幾大部分以及手部的動態。

2 在大致輪廓下畫出手指的基本分區。

3 畫出手部的結構，幫助把握手的正確形態。

4 仔細的描繪出手部的各種細節。

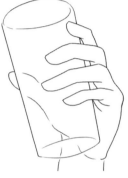

● 常見的各種手部動作

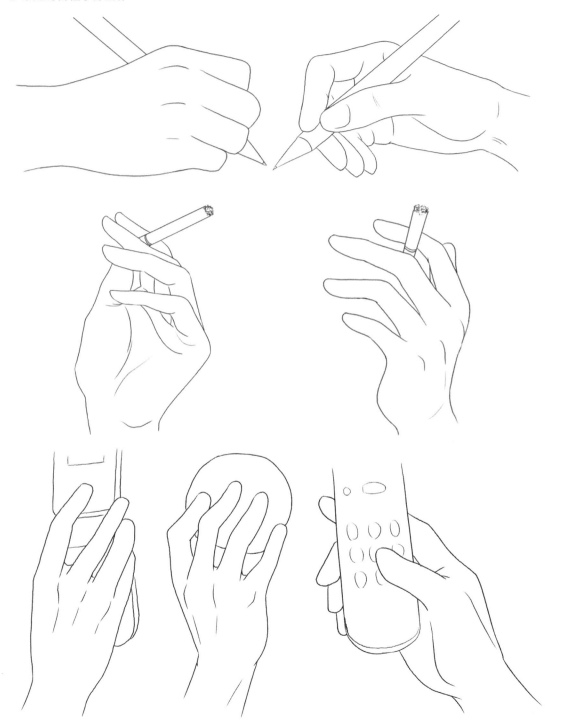

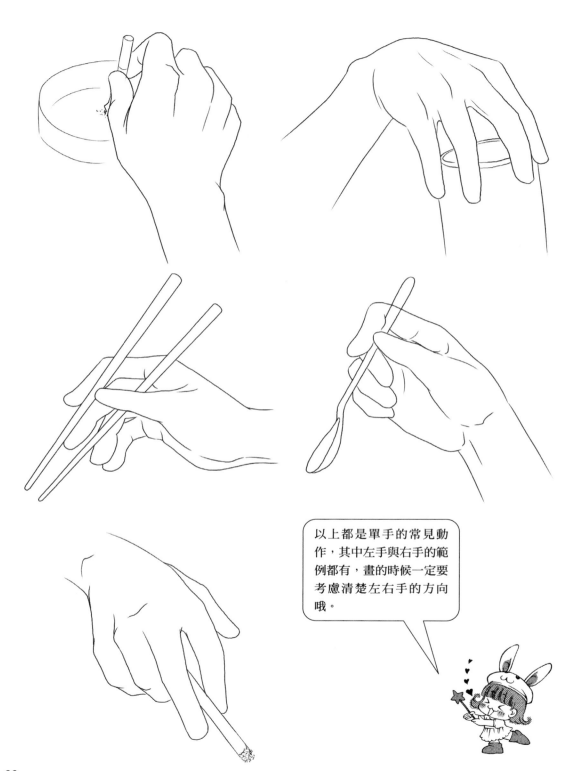

以上都是單手的常見動作，其中左手與右手的範例都有，畫的時候一定要考慮清楚左右手的方向哦。

◉ 拍手

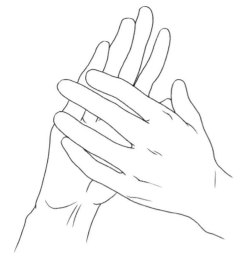

◉ 禱告

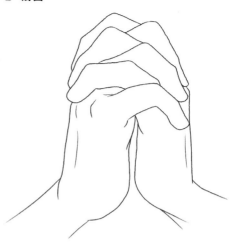

◉ 交叉

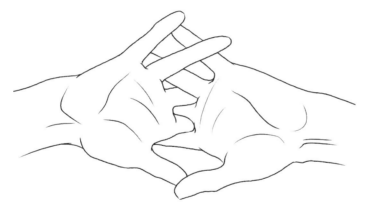

◉ 握手

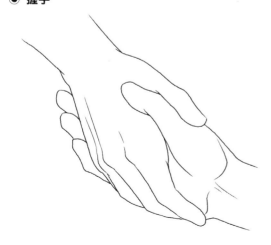

每個人都有兩隻手的哦，當兩隻手放在一起的時候也有很多不同的動作哦！透過以上的學習，相信大家已經對手部的基礎知識有了一些瞭解了吧！為了讓各位熟記所學的知識，緊接著就來做一下練習吧！

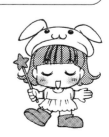

練 習

◉ **臨摹練習**

◉ **創作練習**

試著畫出各式各樣的手部動作。

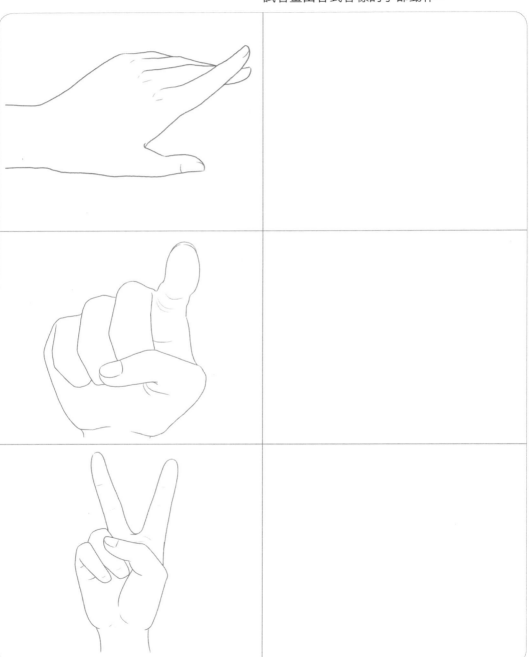

學會手部的結構和畫法後,我們接著來學習腳的基礎知識吧!

腳和手的功能完全不同,腳默默的支撐著全身的重量,同時還是彈跳、跑步等激烈運動的起點。

◉ 腳的結構

為了方便掌握腳的基本結構,可以用幾何圖形將腳分為幾個區。

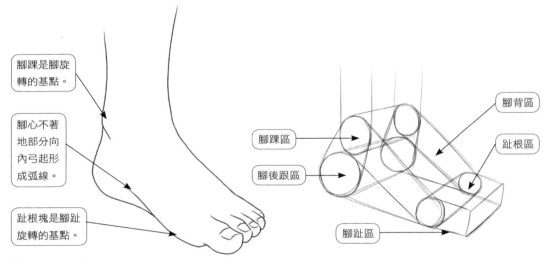

腳踝是腳旋轉的基點。

腳心不著地部分向內弓起形成弧線。

趾根塊是腳趾旋轉的基點。

腳踝區

腳後跟區

腳背區

趾根區

腳趾區

◉ 腳底的形狀

腳的骨骼形成了一個向上彎曲的弓形,所以腳心有一部分無法著地,同時腳趾根也有無法著地的部位。

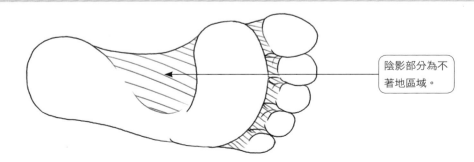

陰影部分為不著地區域。

◉ **腳踝的運動**

以腳踝為基點，如果腳底不
離開地面，腿部可以向周圍
做不同角度傾斜。

普通狀態

左右傾斜

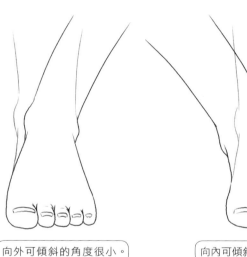

向外可傾斜的角度很小。

向內可傾斜的角度很大。

前後傾斜

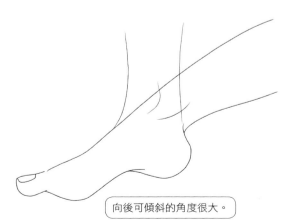

向後可傾斜的角度很大。

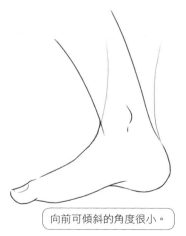

向前可傾斜的角度很小。

◉ **腳趾的運動**

腳趾放鬆狀態

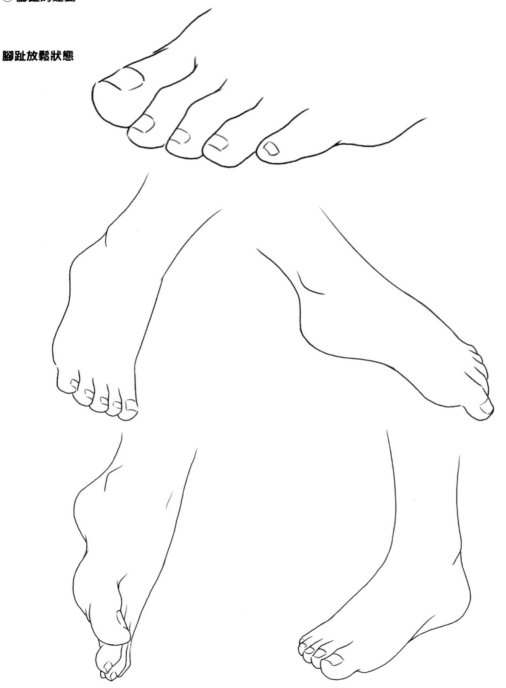

腳趾沒有做任何使力的動作，都是呈放鬆自然的狀態。

◉ **腳趾上翹狀態**

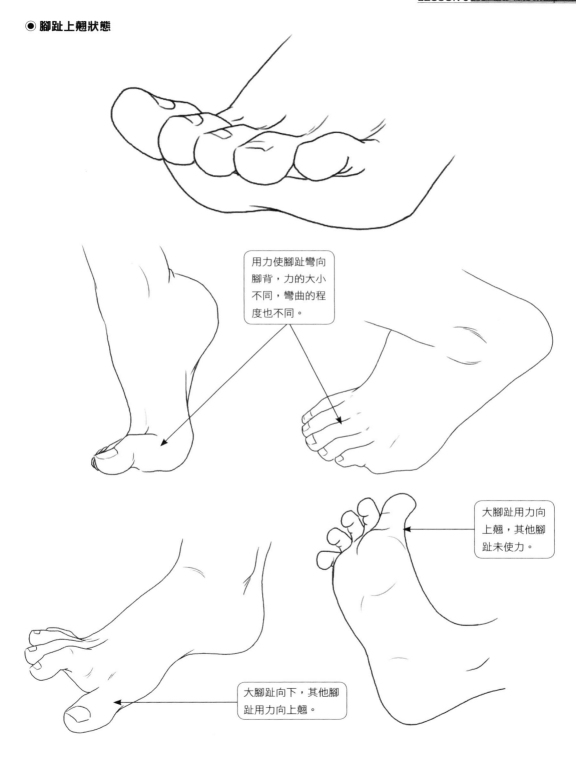

用力使腳趾彎向腳背，力的大小不同，彎曲的程度也不同。

大腳趾用力向上翹，其他腳趾未使力。

大腳趾向下，其他腳趾用力向上翹。

● 腳趾抓緊狀態

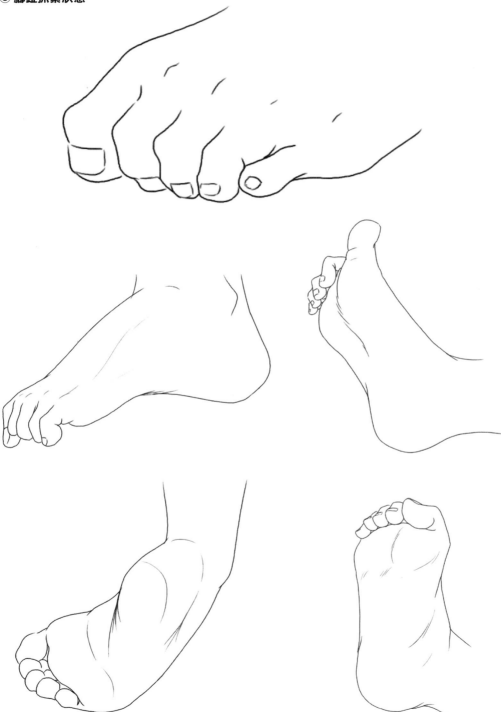

原來腳也能做出
那麼多動作來！

是呀，別看腳笨笨的，腳趾又短又
小，但它的動作可豐富了，可別忽
視它喲！下面就來練習一下吧。

練 習

掌握好腳的結構和動作之後，就來試著做以下的小練習吧！

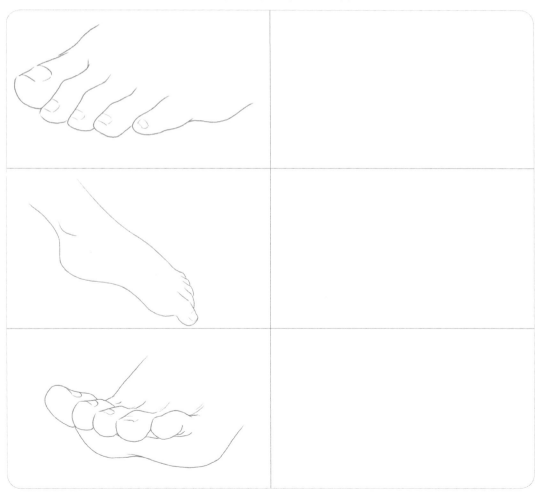

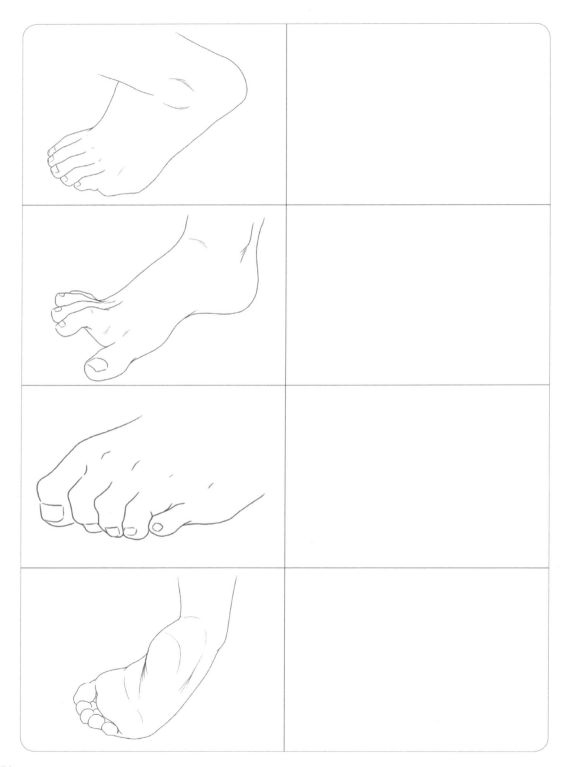

我要學漫畫4──身體動作篇

LESSON 4
身體動作的表現

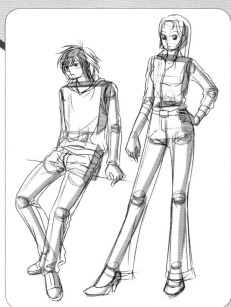

大家已經在上面的章節中學會了身體的表現、身體的組成元素與運動元素了吧！接下來就要繼續學習本書中最後一個章節——身體動作的表現。
在這一章節中，主要講解人體的立體化表現、人體的透視與一些簡單的人物動作造型。瞭解這些是畫好人物的第一步，也是重要的基礎知識。一定要好好學習哦！

一、 使人體立體化

1. 頭部的立體化

　　把人物的頭部比喻成一個圓，如果沒有陰影就很難表現出立體的感覺，所以通常我們都用立方體把人物的頭部分成幾個立體的面來幫助我們理解頭部的立體感。

首先，我們來看看能夠幫助我們把人物畫得立體又生動的方法吧。

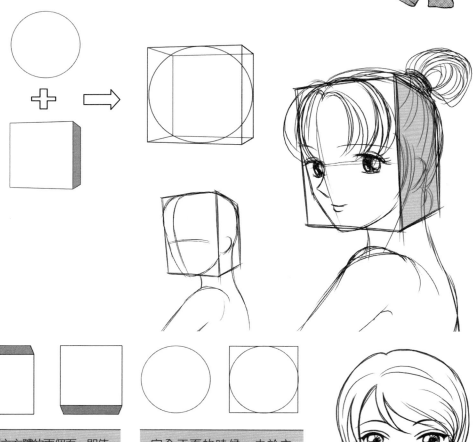

能看到立方體的兩個面，即使是正面也能體現出立體感。

完全正面的時候，由於立方體也只能看到一個面，所以立體感並不明顯。因此，在漫畫中除了特定的場景或情節會用到正面，其他一般都不會使用。

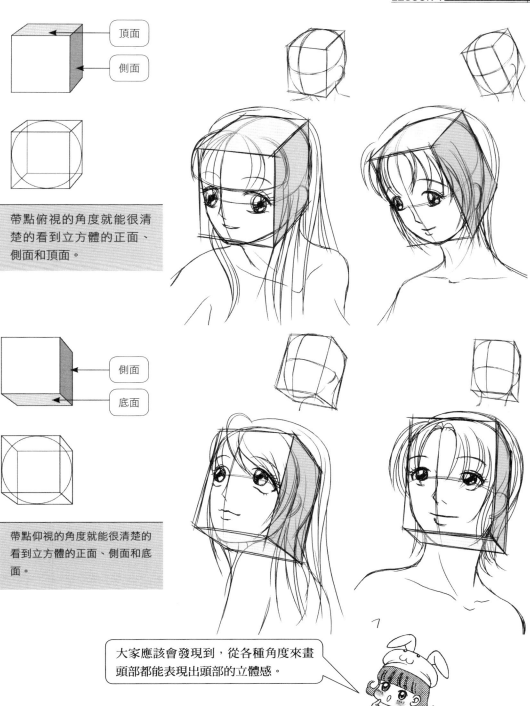

頂面

側面

帶點俯視的角度就能很清
楚的看到立方體的正面、
側面和頂面。

側面

底面

帶點仰視的角度就能很清楚的
看到立方體的正面、側面和底
面。

大家應該會發現到，從各種角度來畫
頭部都能表現出頭部的立體感。

79

2. 全身的立體化

下面我們就來進一步學習怎樣表現人物全身的立體感。

用立方體表現人物的頭部與身體,再用圓柱體表現人物的四肢。當然,這都需要在瞭解人體的結構之後才能準確的畫出來。用這些幾何體來表現人物的時候,就能很清楚的表現出人體的立體感了。

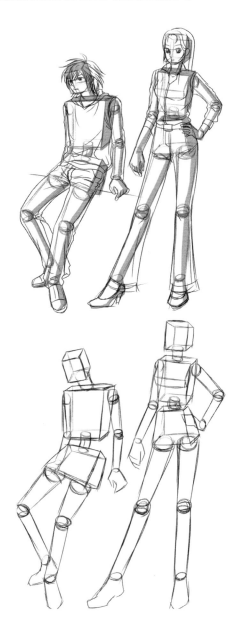

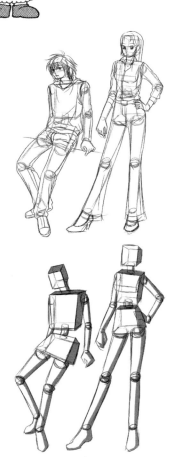

適當添加陰影就更能賦予人物一目瞭然的立體感了。

練習

透過練習來增強所學到的知識吧!

◉ **臨摹練習**

◉ **創作練習**
運用繪有立方體輔助線的底圖畫出不同的人物臉部。

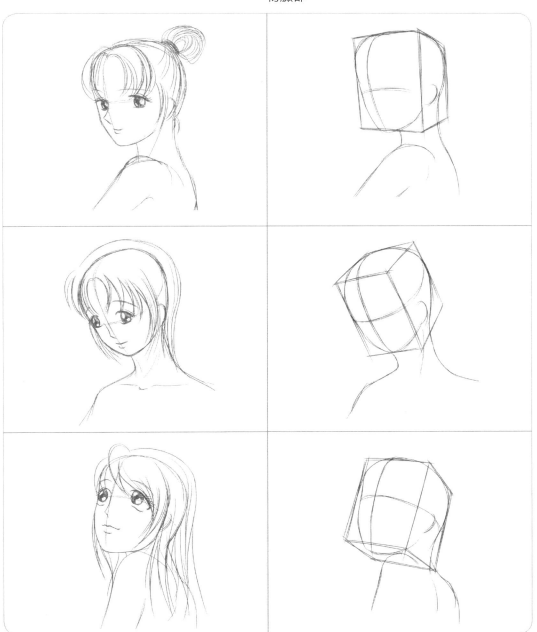

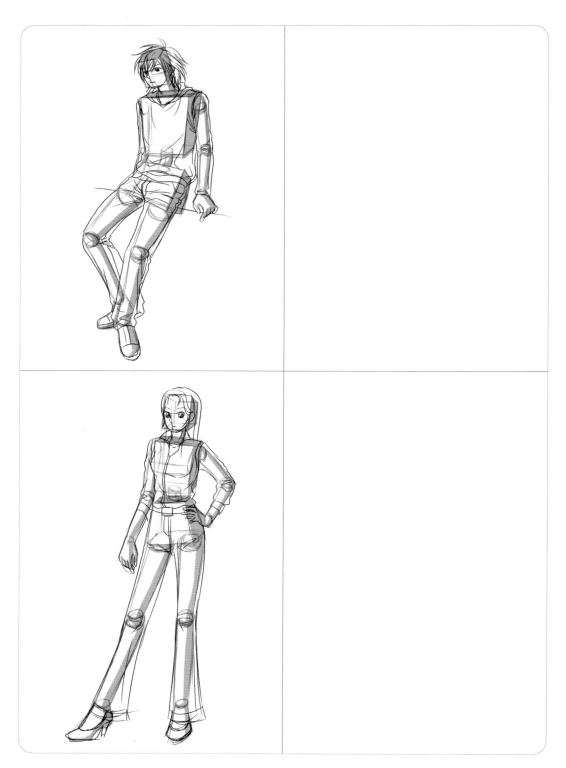

我要學漫畫4——身體動作篇

二、 人體的透視

透視關係是很重要的知識,簡單的說,透視就是近大遠小的關係。不同的透視角度能給人不同的感覺,首先我們來看看下面幾種視角。

◉ 仰視　　　　　◉ 平視　　　　　◉ 俯視

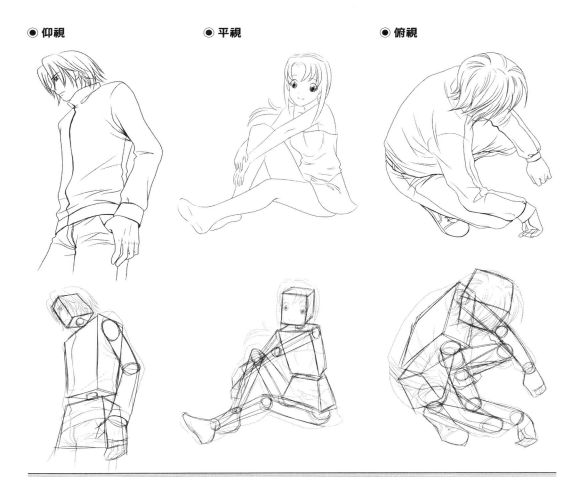

透過以上的圖片,相信大家不難看出,每種視角都給人不同的感覺。仰視能給人威嚴感,而俯視卻給人孤獨的感覺。平視的角度最為常見,所以給人感覺比較平淡。

1. 仰視

　　學習畫仰視的人物時，可以先將平視視角的人物轉化成仰視視角的人物。在轉化過程中學習經驗和技巧，熟練後便可以直接畫出自然的仰視人物。學習的時候同樣運用立方體來幫助我們準確把握人物的結構與立體感。

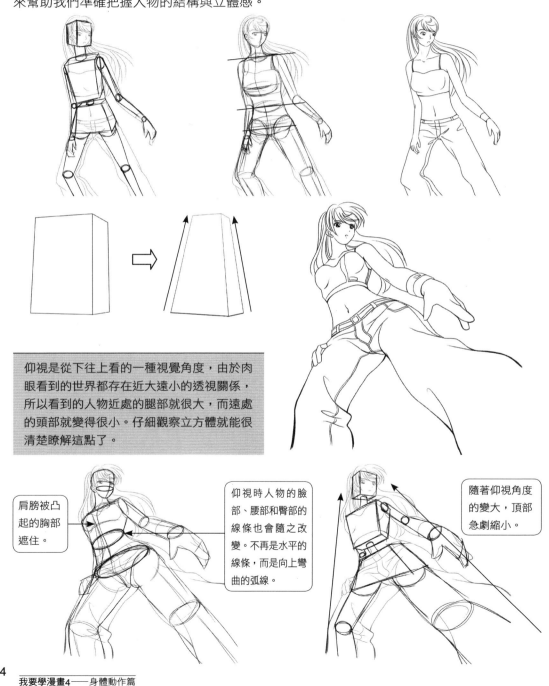

仰視是從下往上看的一種視覺角度，由於肉眼看到的世界都存在近大遠小的透視關係，所以看到的人物近處的腿部就很大，而遠處的頭部就變得很小。仔細觀察立方體就能很清楚瞭解這點了。

肩膀被凸起的胸部遮住。

仰視時人物的臉部、腰部和臀部的線條也會隨之改變。不再是水平的線條，而是向上彎曲的弧線。

隨著仰視角度的變大，頂部急劇縮小。

◉ 常見的人物仰視角度

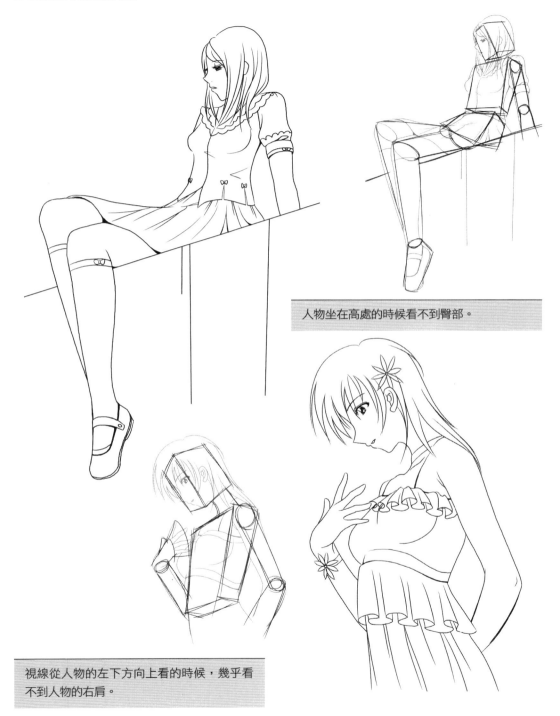

人物坐在高處的時候看不到臀部。

視線從人物的左下方向上看的時候，幾乎看
不到人物的右肩。

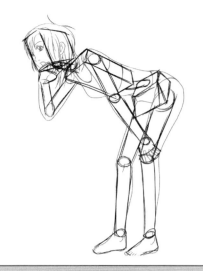

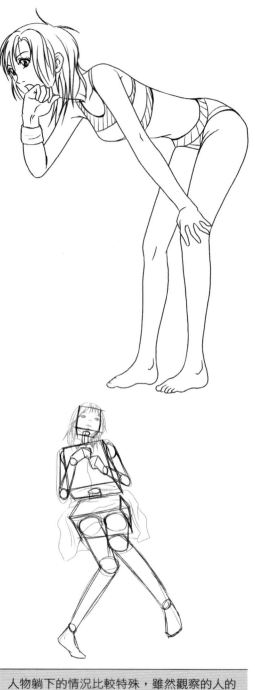

當人物俯下身的時候想要表現出人物的表情
或情緒時，會用仰視的角度來觀察。

人物躺下的情況比較特殊，雖然觀察的人的
視平線高於被觀察的人物，但表現時同樣是
形成一種仰視的視覺效果。

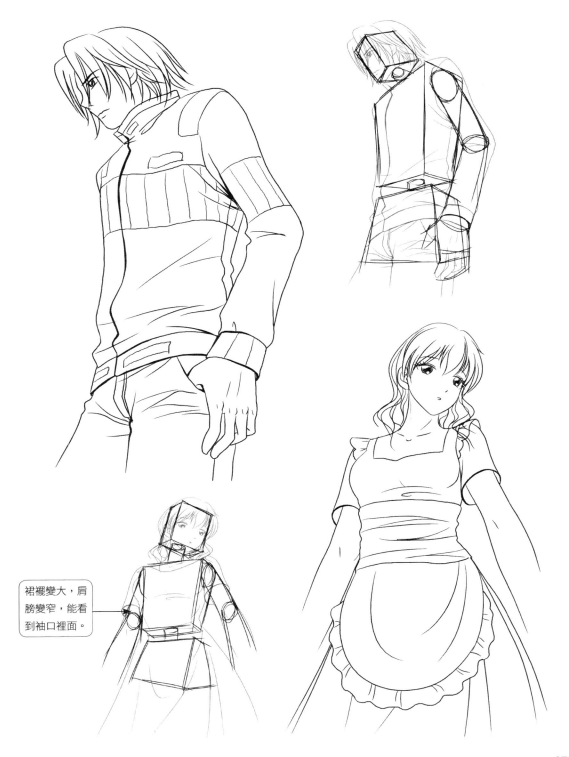

裙襬變大,肩膀變窄,能看到袖口裡面。

透過學習和觀察後,各位是否發現到,所有仰視角度的人物都給人一種特別的印象,諸如身材高挑、威嚴穩重等。因此,仰視通常用來表現權力、強勢、支配,有的時候還表現出緊張和緊迫的感覺。

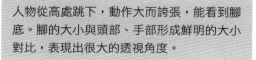

人物從高處跳下,動作大而誇張,能看到腳底。腳的大小與頭部、手部形成鮮明的大小對比,表現出很大的透視角度。

練習

下面就來練習畫出仰視的人物，透過練習來掌握仰視的畫法。

◉ **臨摹練習**

◉ **創作練習**
獨立設計一個動作造型，畫出平視與仰視的角度。

◉ 臨摹練習　　　　　　　　　　◉ 創作練習
　　　　　　　　　　　　　　　試著畫出其他仰視角度的人物。

2. 俯視

　　學習繪製俯視的人物時，同樣也可以先將平視視角的人物轉化成俯視視角的人物。在轉化過程中學習經驗和技巧。

　　靈活運用仰視時所學到的知識，透過變通就能瞭解俯視的畫法。

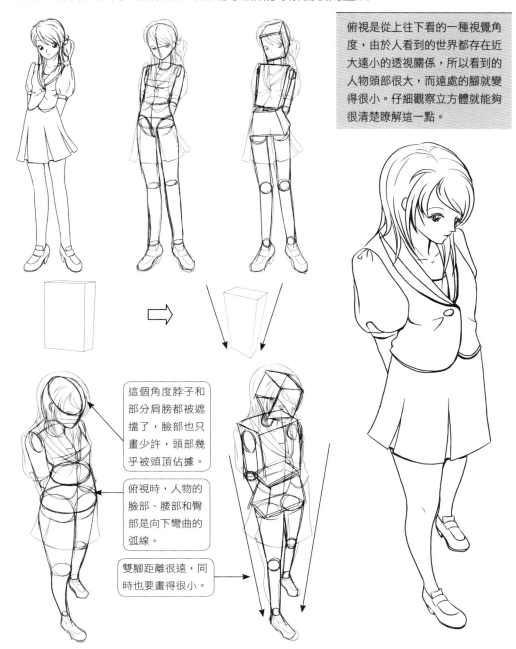

俯視是從上往下看的一種視覺角度，由於人看到的世界都存在近大遠小的透視關係，所以看到的人物頭部很大，而遠處的腳就變得很小。仔細觀察立方體就能夠很清楚瞭解這一點。

這個角度脖子和部分肩膀都被遮擋了，臉部也只畫少許，頭部幾乎被頭頂佔據。

俯視時，人物的臉部、腰部和臀部是向下彎曲的弧線。

雙腳距離很遠，同時也要畫得很小。

◉ **常見的人物俯視角度**

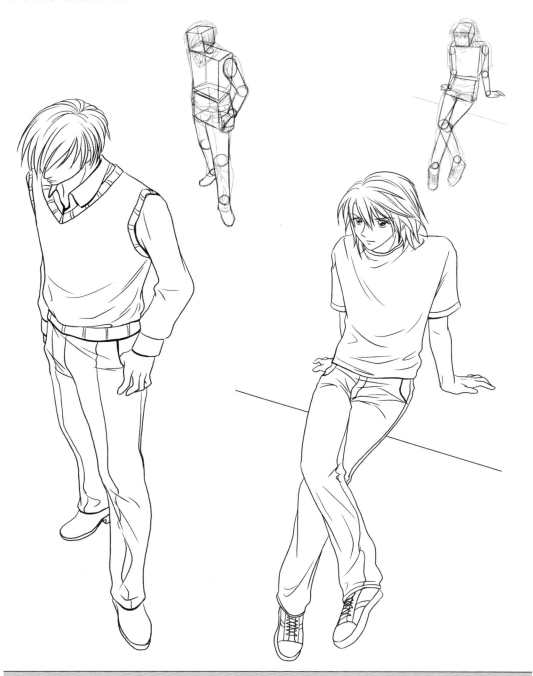

當視線的角度幾乎相同的時候，站立人物總比坐下人物的透視更明顯一些，因為坐下的人物高度變低，身體大致成傾斜狀態，這樣就會減少透視的效果。

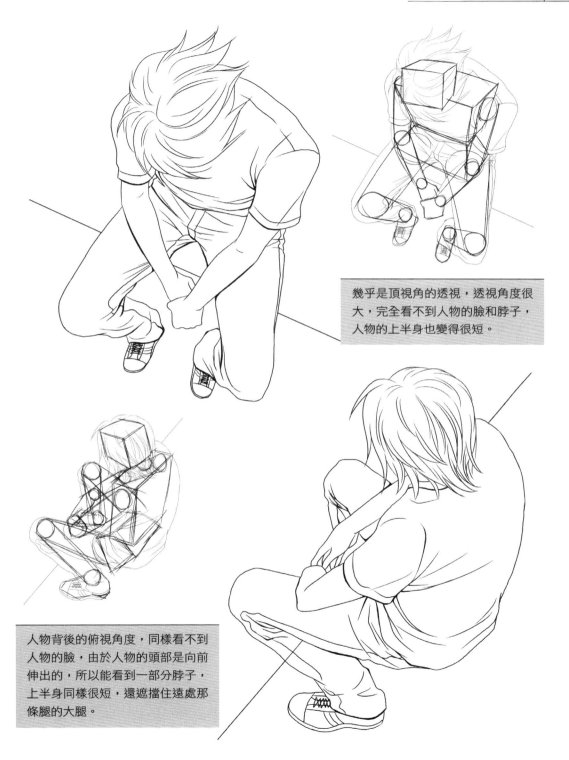

幾乎是頂視角的透視，透視角度很大，完全看不到人物的臉和脖子，人物的上半身也變得很短。

人物背後的俯視角度，同樣看不到人物的臉，由於人物的頭部是向前伸出的，所以能看到一部分脖子，上半身同樣很短，還遮擋住遠處那條腿的大腿。

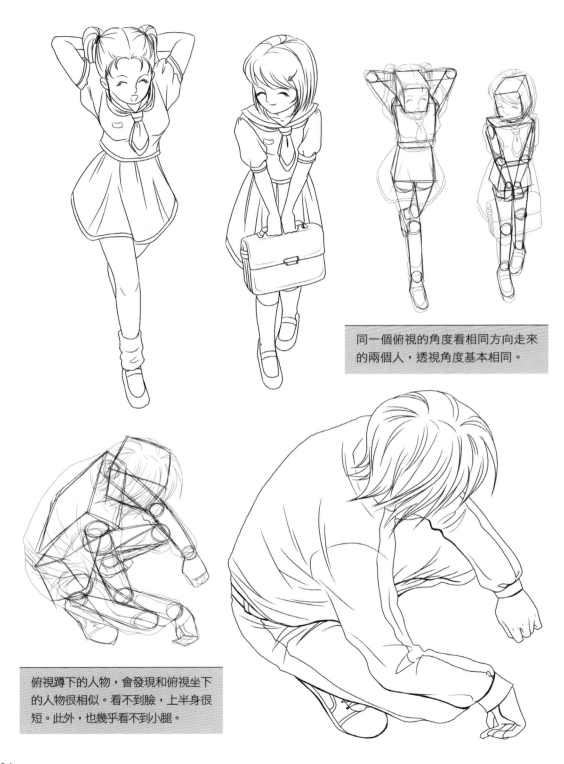

同一個俯視的角度看相同方向走來
的兩個人，透視角度基本相同。

俯視蹲下的人物，會發現和俯視坐下
的人物很相似。看不到臉，上半身很
短。此外，也幾乎看不到小腿。

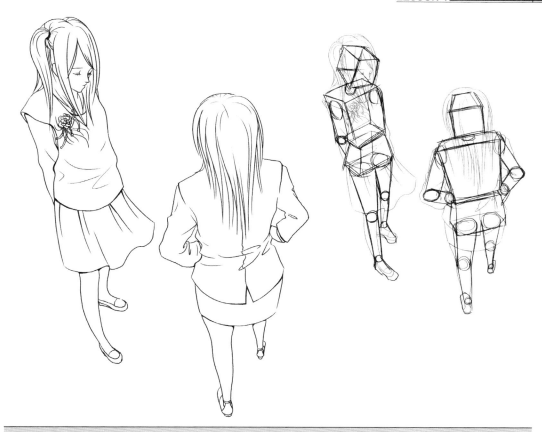

同一個角度看兩個不同面向的人物,兩個人物的透視角度完全相同。背面的人物和正面的人物透視相同,側面的人物會有一邊的肩膀、手臂、腿、腳被擋住。

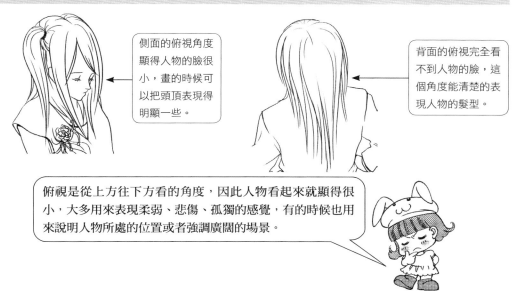

側面的俯視角度顯得人物的臉很小,畫的時候可以把頭頂表現得明顯一些。

背面的俯視完全看不到人物的臉,這個角度能清楚的表現人物的髮型。

俯視是從上方往下方看的角度,因此人物看起來就顯得很小,大多用來表現柔弱、悲傷、孤獨的感覺,有的時候也用來說明人物所處的位置或者強調廣闊的場景。

練習

下面就來練習俯視的人物，透過練習來掌握俯視的畫法。

◉ 臨摹練習

◉ 創作練習
獨立設計一個動作造型畫出平視與俯視的角度。

我要學漫畫4——身體動作篇

◉ 臨摹練習

◉ 創作練習

試著畫出其他俯視角度的人物造型。

三、人物動作造型

學會人物的立體表現與透視關係之後，下面就結合這些知識來學習人物的動作造型吧！

1. 常見情節動作

◉ 喝水

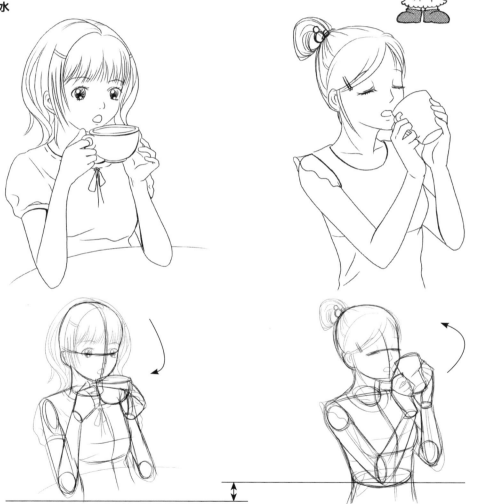

喝水的動作是手捧著杯子靠近嘴，所以當手與臉部的距離不變時，就用手肘的位置高低與頭部的角度決定喝水的動作。

● 吃東西

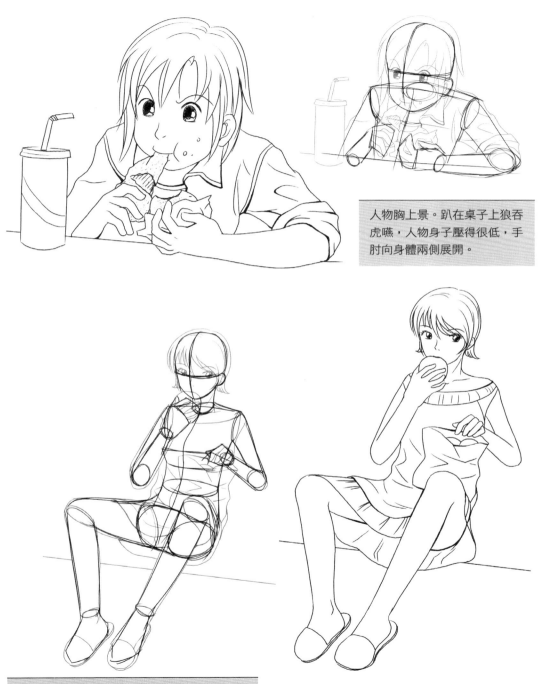

人物胸上景。趴在桌子上狼吞
虎嚥,人物身子壓得很低,手
肘向身體兩側展開。

人物全身景。悠閒的坐著吃東西。

◉ 閱讀

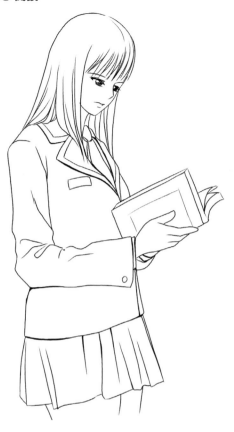

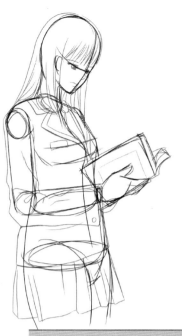

人物膝上景。帶一點仰視，因此即使人物低
著頭也能看到臉部表情。雙手托著書本，上
臂與前臂呈直角。

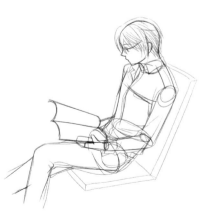

人物膝上景。俯視的角度，人物臉與
肩膀的一邊被完全擋住。

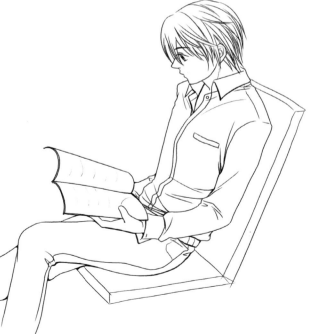

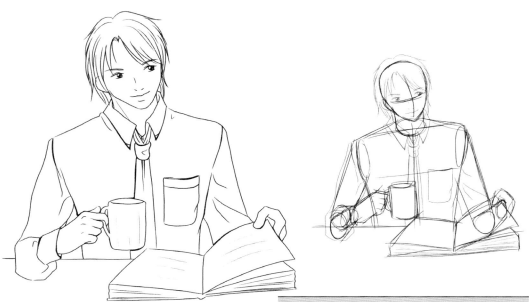

人物腰上景。坐在桌子前，正面的視角，所
以手的前臂很短，幾乎看不到。

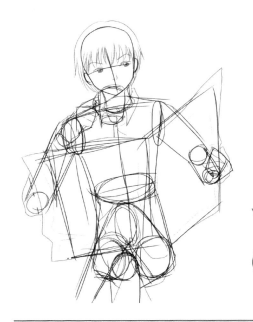

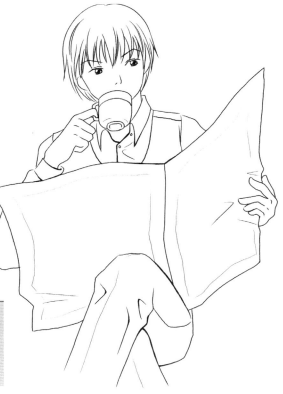

人物膝上景。即使報紙把大半個身體都擋
住，但是在畫草稿的時候還是要全部畫出
來。唯有正確的分析正面坐姿的人物動態，
才能畫出正確的動作。

● 脱衣服

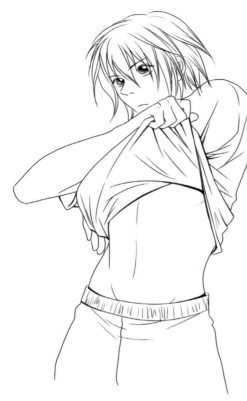

仰視的角度。注意衣服被拉起來時皺褶的方向與形狀。

俯視的角度。俯視時能清楚地看到人物手臂交叉的動作。

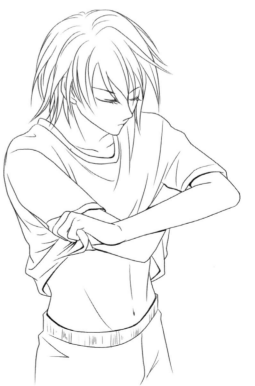

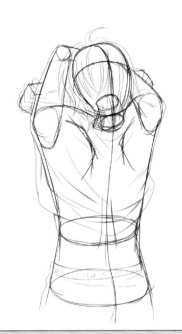

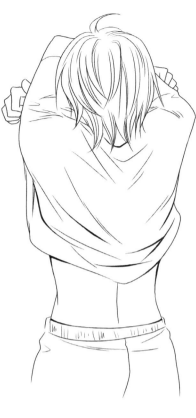

當雙手在前方交叉拉起衣服時，從背面看先被拉起的是身體兩側的衣服，然後帶動中間一起向上拉。這時人物的雙臂慢慢抬起，雙肩的位置也抬高了很多。

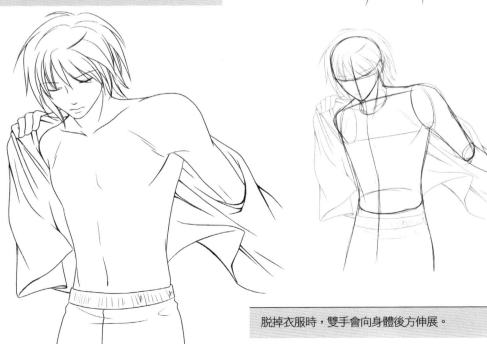

脫掉衣服時，雙手會向身體後方伸展。

練習

● 臨摹練習　　　　　　　　　　● 創作練習

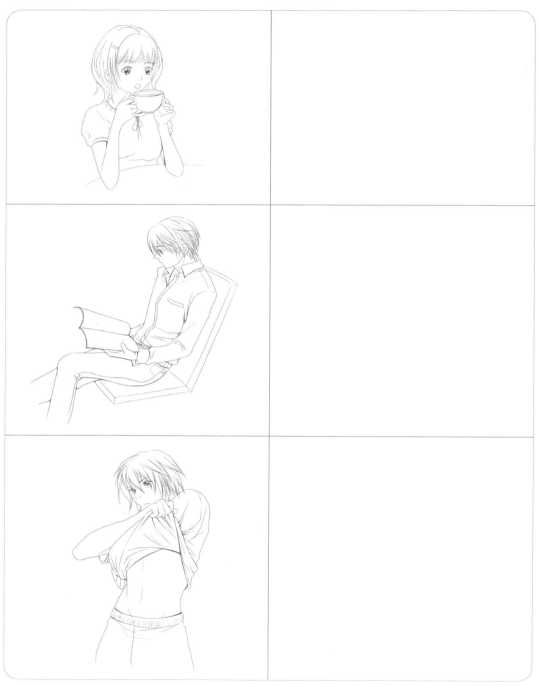

2. 常用的人物造型

● 拖地

● 邊走邊看

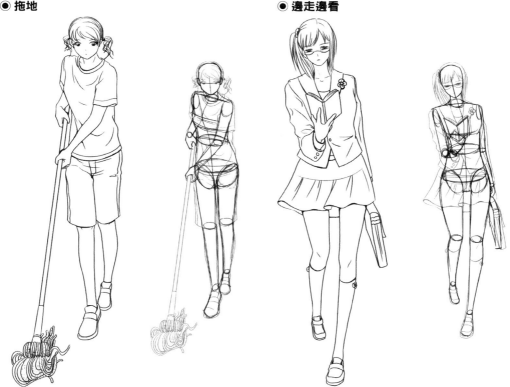

拖地的動作。身體微微向前傾斜，同時拖把會成為人物一個小小的支撐點。
邊走邊看的動作是在走路動作的基礎上加上看書的動作，由於一隻手抬起，身體就會稍微向抬手的一邊
傾斜，重心會偏移，所以要掌握平衡。

● 奔跑時回頭

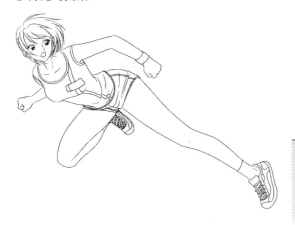

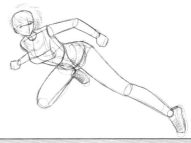

快速奔跑時回頭的動作。為了表現速度感，
所以刻意讓人物的身體大幅度傾斜。回頭的
時候身體也隨之向側面扭轉，展現出動作的
力度。

◉ 坐

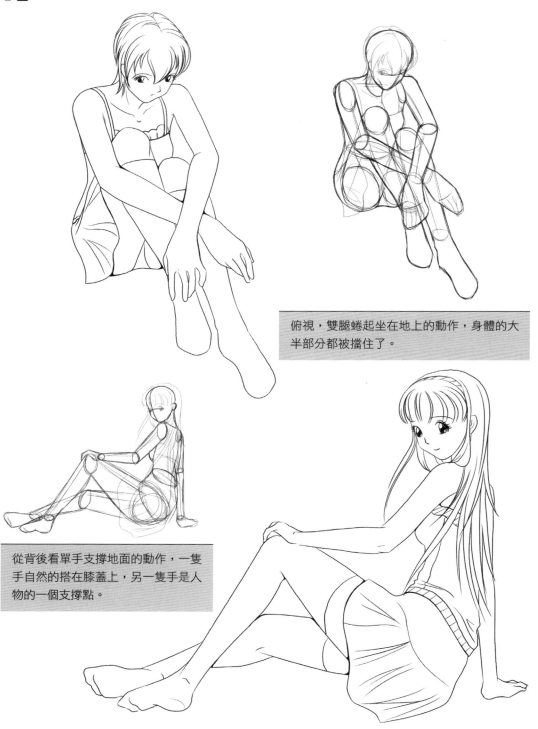

俯視，雙腿蜷起坐在地上的動作，身體的大半部分都被擋住了。

從背後看單手支撐地面的動作，一隻手自然的搭在膝蓋上，另一隻手是人物的一個支撐點。

● 蹲

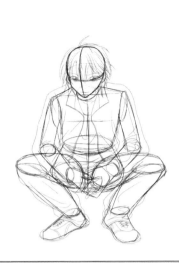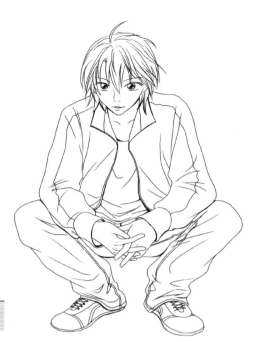

蹲下的動作。重心很低，身體呈收縮狀態。

● 騎單車

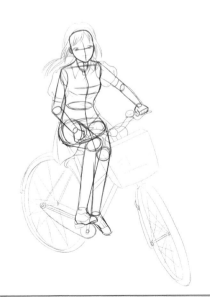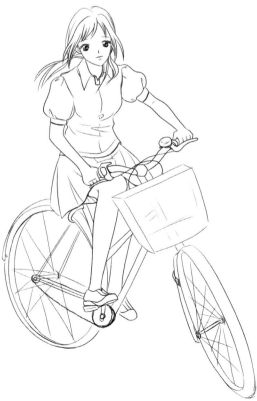

騎單車的時候人物並未接觸地面，重心放在
臀部，雙腿交替用力。

練 習

◉ **臨摹練習**

◉ **創作練習**

試著獨立畫出自己喜歡的動作造型。

四、 人物連續動作

在繪製人物的連續動作時，首先要瞭解人體運動的規律，下面就來學習兩個簡單的連續動作吧。

1. 潑水

潑水動作是一個全身伸展的運動，雙手端起水盆從身體一側的後方向前方潑出去。
注意人物中心線的變化，準備潑水動作的中心線與水潑出去動作的中心線相互交叉形成一個「X」形。

腳的運動：
① 雙腳分開，人物重心在兩腳之間。
② 右腳向後伸出，腳後跟離地，重心在左腳。
③ 雙手端起水盆，向右側身，讓水盆的位置保持在身體的右側，然後身體前傾，雙手向前擺出。

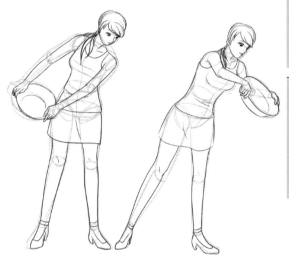

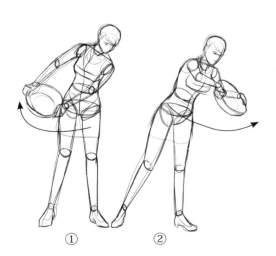

① ②

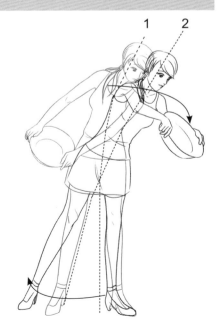

1 2

2. 披衣物

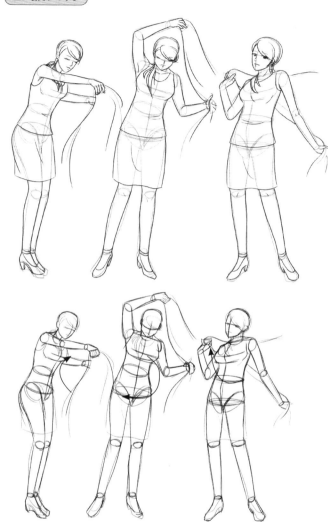

披衣物是用雙手拿起衣服從身體前方繞到背後的動作。主要是手臂的繞動，而且身體也會配合手臂的動作一起扭轉。

當人物身體扭轉的時候，中心線會隨著變動。如果動作在一個點上完成，便能很明顯的能看出中心線的變化。

① ② ③

注意手臂的動作。右手從身體的前方高高抬起，向左後側繞過。然後降低身體高度，右手回到右肩的位置。同時，身體也配合手臂輕微的扭轉。

腳的運動：
① 雙腳併攏。
② 右腳跨出一小步，重心在左腳上。
③ 重心轉移到右腳。

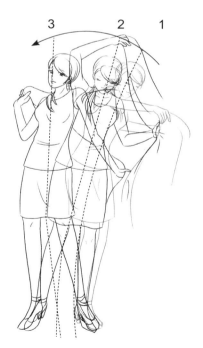

3　　　2　　　1

　　瞭解動作的運動規律之後，試著做下面的練習。先臨摹練習，然後在下方的空白處做獨立創作練習。